U0052414

學習花藝歷史發展・
傳統風格與古典形式・嶄新表現手法

花藝設計基礎理論學 ②

前言

　　基礎科系列第一本《花藝設計基礎理論學：學習花的構成技巧・色彩調和・構圖配置》已經出版6年了（日文版出版於2016年），這一次的續篇，將以「從歷史中學習」作為主題來講解。

　　所謂歷史，就是正確地繼承前人所流傳下來的遺產，謹記在心並將之傳承給後世。

　　這裡所講述的歷史，指的是花藝設計的發展。本書將會透過5個章節，來加以解說花藝設計獨自發展的歷史。本來基本的系統〔理論與思考方式〕並不單屬於花藝設計，而是與其它領域都有共通的部分，但這次所解說的歷史是將花藝設計的部分獨立出來。

　　學習這些基礎的目的，並不是為了考試或整理情報，而是為了要以提升花藝技術為目標。將這些歷史中能夠用來學習的情報，配合不同的目的加以彙整。

　　我們希望藉由統整的方式，從實際歷史中提取今後必要的「系統」，並將這些情報傳遞到下一個世代。

　　和前一本書一樣，本書會盡量解說所有的內容情報。為了要使讀者更容易理解，也會運用圖示的方式，因此請務必連同解說文的部分配合著一起閱讀。如果所有從事花藝工作的人，都能將「花職向上委員會」的書當作禮物一般，我們將備感榮幸。

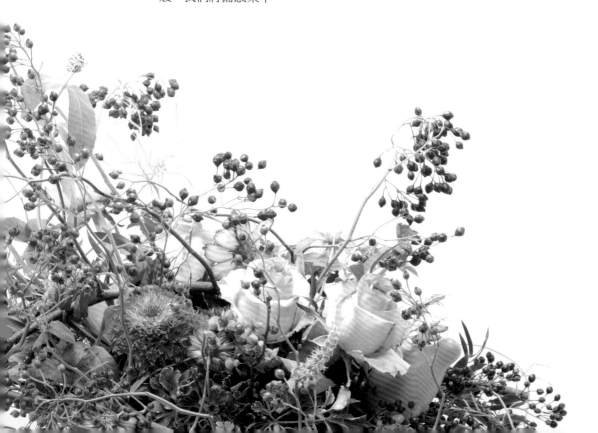

本 書 的 構 成

本書的構成和前一本《花藝設計基礎理論學：學習花的構成技巧‧色彩調和‧構圖配置》相同，是根據花職向上委員會所推薦的基礎科講座內容所編輯而成的。

所刊載的內容，對應了從事花藝工作的各種專業需要，不論是初級‧中級‧高級等各等級的對象都能有所助益。

閱讀過上一本書的讀者，應該有注意到這個系列的書籍，能夠對應到初級至高級等不同級別。即使是高級，在最開始的部分也是相同的，根據不同程度所進行的內容（執行或主題）會有所差異，但是學習目的都是一致的。

此外，本書是基礎科的第二本書，若只參照本書，會有資訊不足的問題，所以建議從前一本《花藝設計基礎理論學：學習花的構成技巧‧色彩調和‧構圖配置》開始學習，如此一來內容才會更加完整，這一點請大家能夠理解。

如同前一本書所解說過的，透過學習少數的「系統」，可以同時理解許多的「樣式」與「風格」。

為此，對曾經解釋過的「系統」，我們採取了參考上一本書的方法。

關於前書的參照標記

➡ 📖 基礎① P.00〔關鍵字〕

所謂的基礎1，就是2016年於日本發行的《花藝設計基礎理論學：學習花的構成技巧‧色彩調和‧構圖配置》一書。

➡ 📖 Plus P.00〔關鍵字〕

所謂的Plus，就是指2014年於日本發行的《花藝設計基礎理論學Plus：花藝歷史‧造形構成技巧‧主題規劃》一書。

花職向上委員會 基礎科總覽

主題		章節標題	章節內容
基礎科 1 學習植物的 基本表現方式	1章	了解植物	植生式設計的基本要點「植物的表現方式」
	2章	何謂對稱	「對稱平衡」與「非對稱平衡」
	3章	關於輪廓	「形狀」與「姿態」
	4章	花藝師的基礎知識	「調和」「色彩」「花束」「配置」「構圖」
	5章	複雜的技巧	交叉等現代技巧的基本
	6章	活用植物	「植物的性格」與「動感」
基礎科 2 從歷史中學習 （本書）	1章	空間的操作	德國包浩斯學校與「空間分割」
	2章	從傳統風格學習	「古典形式」的歷史
	3章	從植物誕生的構成	從自然界抽取而出的「空間與動態」
	4章	花束	「比例」「技巧」
	5章	圖形式的	以植物來表現「圖形」
基礎科 3 進階知識	1章	重心 平衡點	「非對稱」「離心」「偏心」
	2章	現代造型設計	花藝設計的最終確認與「技巧」
	3章	構圖的流程	有躍動感的「對稱平衡」
	4章	構成與技巧	「互相交錯」與「技巧」
	5章	植物的特殊表現方式	「素材的自然性」與「停止生長的自然」

contents

Chapter 1 　空間的操作 …… 7

Chapter 2 　從傳統風格學習 …… 23

本書的使用方式 在本書當中，會出現德語、英語等專門用語。

給曾經學習過的讀者

　　本書中刊載了許多專門用語（及主題），方便讓人複習與確認之前學習過的內容。如果所記載的內容是之前沒介紹過的資訊，也請務必參考，並在今後的學習中加以活用。如果發現自己及其他人所理解的資訊有疑問，可以將本書當作出發點來加以討論。要避免以自身的想法去曲解內容，而是要與朋友或同事加以討論，相信這樣就能開闢新的道路。

給從本書開始學習的讀者

　　本來很希望以日語將全書的內容加以統一，但是在歷史發展的過程中，為了要理解在同一個領域中被研究過的基礎理論，勢必會留存作為關鍵字的專門用語。

　　就我們的觀點而言，第一次認識這些用語的讀者，並不必特意去背誦，本書的目的並不是要提供充滿術語的知識，也不是覺得使用這些文字會特別有吸引力。重點是希望透過本書，將這些知識實際活用到「花藝設計」之中。

　　另一方面，也不可否認有些關鍵字是屬於記起來後會很方便的用語。請慢慢地逐一閱讀，來拓展花藝知識及技術。

空間的操作

德國包浩斯學校與「空間分割」

花藝設計的歷史發展背景中，有一個重要的轉折點，
在這之中學習空間的操作方法，
並在此掌握如何操作其中的「空間」。

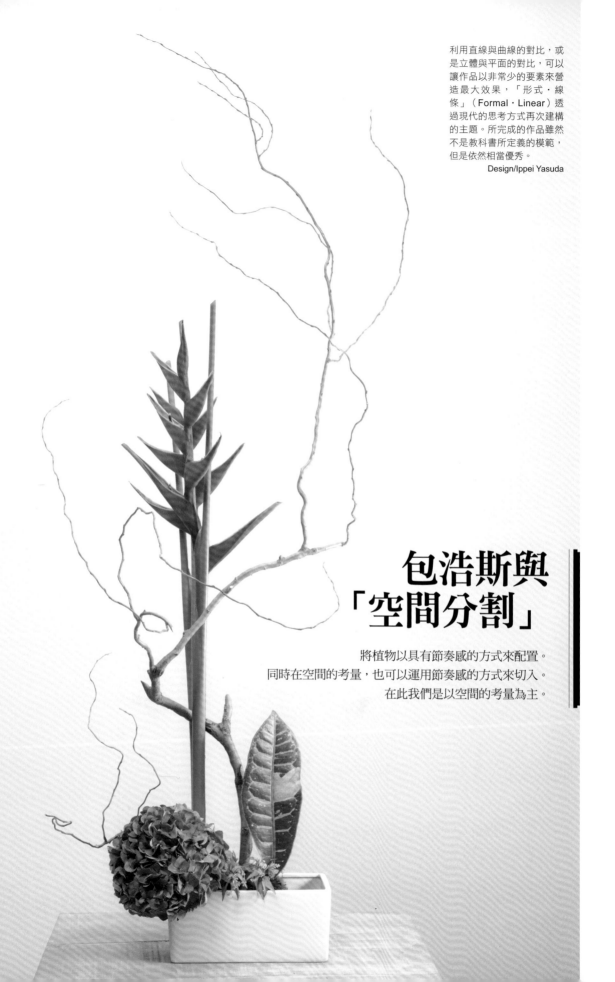

利用直線與曲線的對比，或是立體與平面的對比，可以讓作品以非常少的要素來營造最大效果，「形式‧線條」（Formal‧Linear）透過現代的思考方式再次建構的主題。所完成的作品雖然不是教科書所定義的模範，但是依然相當優秀。

Design/Ippei Yasuda

包浩斯與「空間分割」

將植物以具有節奏感的方式來配置。
同時在空間的考量，也可以運用節奏感的方式來切入。
在此我們是以空間的考量為主。

此處主要的學習目的是空間的配置，基礎及歷史只是學習的類別。請以這些基礎與歷史為出發點，自由的發揮活用。將8個小花器以均等方式排列，分別以植物來裝飾，並以考慮節奏感的方式，配置上方空間的分割。完成的作品具有現代感，而這當中蘊含的是操作空間的基礎方式。Design/Kenji Isobe

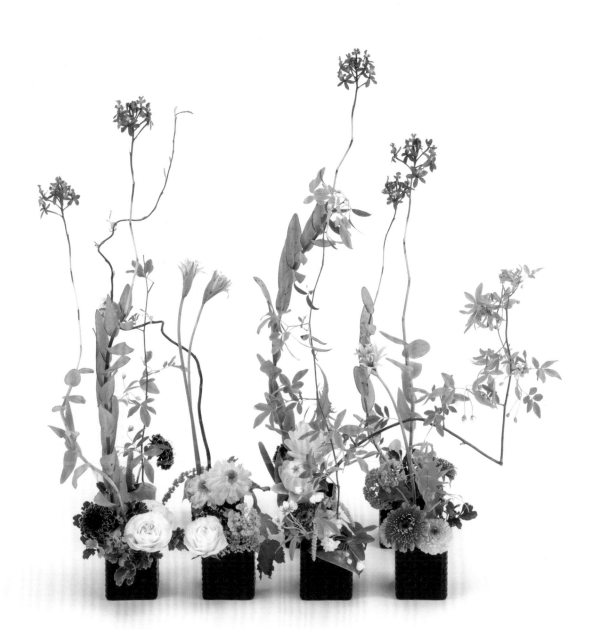

原本只存在符合自然的植生處理方式，而在1960年代，誕生了將代表古典的植物作為（裝飾用）「物體」的構成方式。在當初這是相當有衝擊性的表現方式，但後來漸漸擴展到全世界，也被廣泛地用於學校教育中。

在現代，為何要將這種構成方式挑選出來，並作為本書的（基礎）內容之一呢？因為這種手法是值得傳承的。最初是「空間分割」，甚至到「活的空間」，這種思考與處理方式都更優於其它構成。

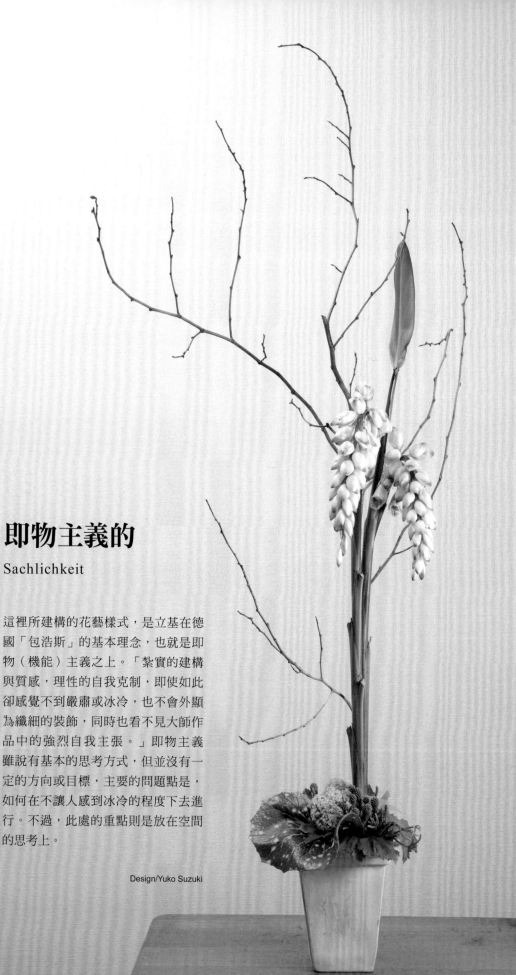

即物主義的

Sachlichkeit

這裡所建構的花藝樣式,是立基在德國「包浩斯」的基本理念,也就是即物(機能)主義之上。「紮實的建構與質感,理性的自我克制,即使如此卻感覺不到嚴肅或冰冷,也不會外顯為纖細的裝飾,同時也看不見大師作品中的強烈自我主張。」即物主義雖說有基本的思考方式,但並沒有一定的方向或目標,主要的問題點是,如何在不讓人感到冰冷的程度下去進行。不過,此處的重點則是放在空間的思考上。

Design/Yuko Suzuki

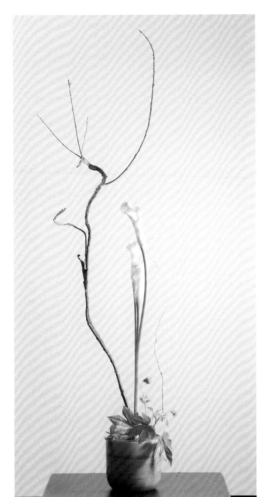

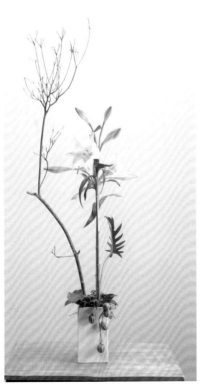
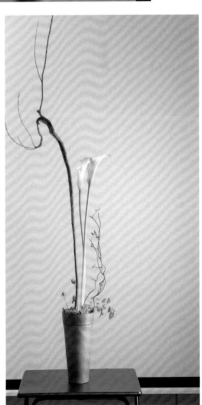

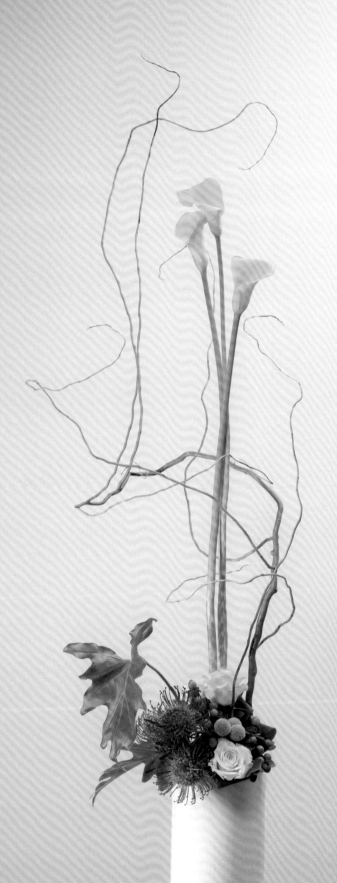

形式・線條
Formal-Linear

這種構成已經成為一種樣式化的形式，而本書之所以挑選它來介紹，是因為這個主題最適合在思考空間處理的最初階段來使用。這種形式於全世界各地蔚為風潮時，出現了往下方或橫向發展等其它概念，但這些新的發展僅限於外表的改變，並非從本質出發，因此在基礎階段，並不是必要的考量。

Design/Yoko Kondo

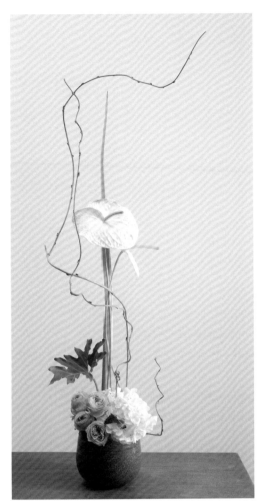
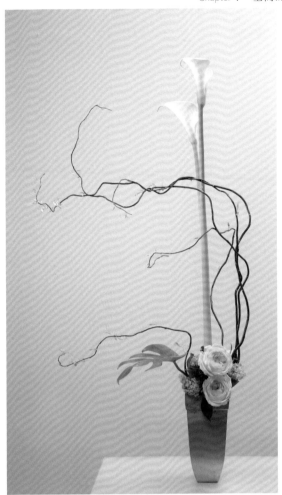
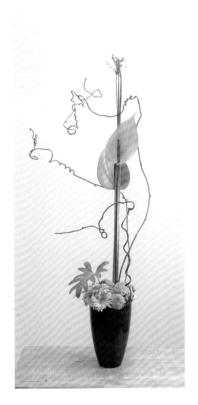
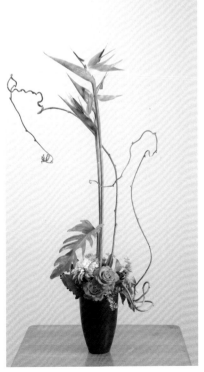
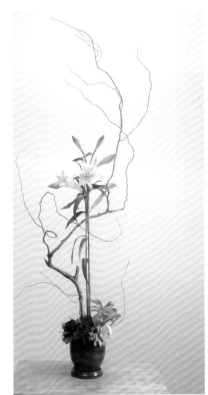

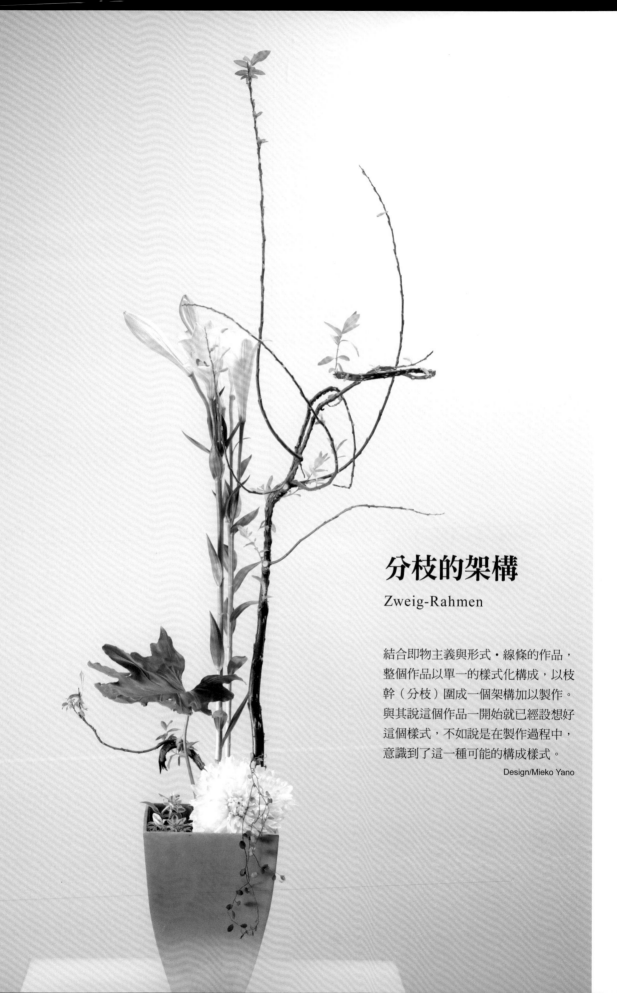

分枝的架構

Zweig-Rahmen

結合即物主義與形式・線條的作品，
整個作品以單一的樣式化構成，以枝
幹（分枝）圍成一個架構加以製作。
與其說這個作品一開始就已經設想好
這個樣式，不如說是在製作過程中，
意識到了這一種可能的構成樣式。

Design/Mieko Yano

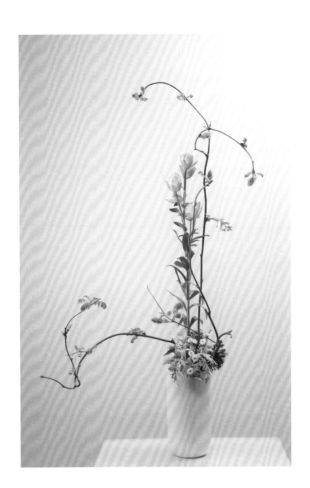

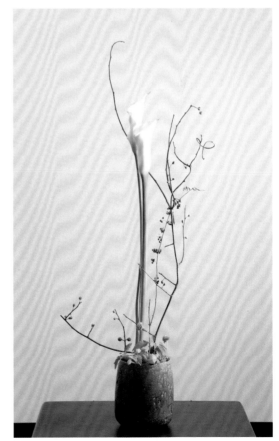

枕的構成
kissen Gestaltung

在底部以大量的花材來填補，一方面配置具有設計感的素材，一方面自由地進行。在作品上方的考量，則注意不要成為古典的形式，此外也要不同於植生式的表現。一方面以不同類型的方式來表現，同時也考慮空間的配置。

Design/Ayaka Kohama

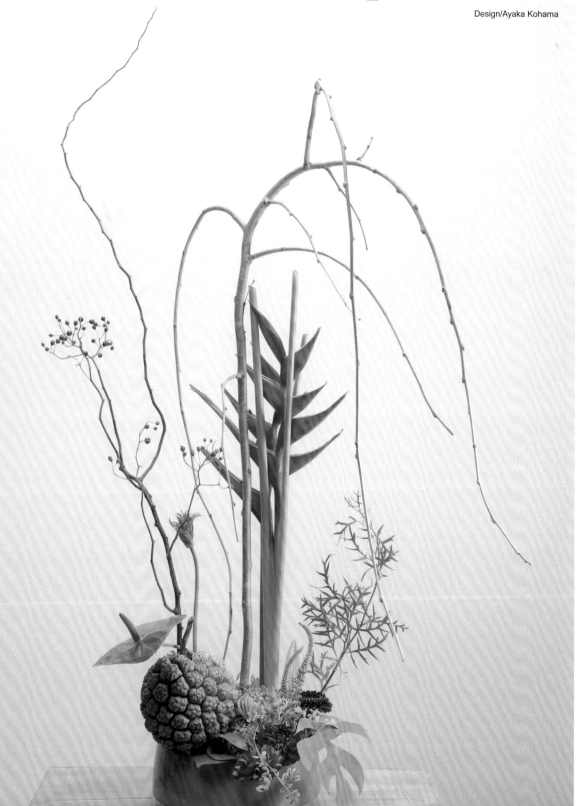

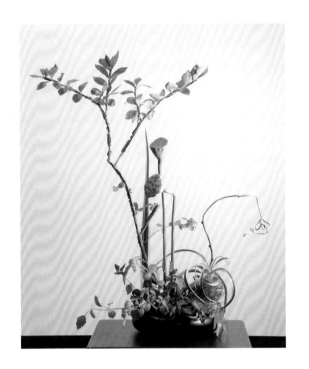

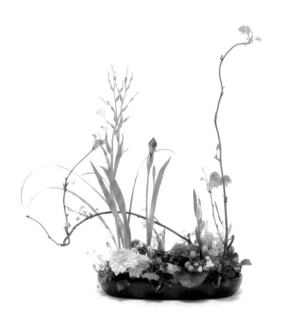

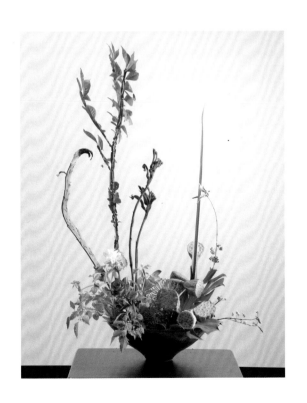

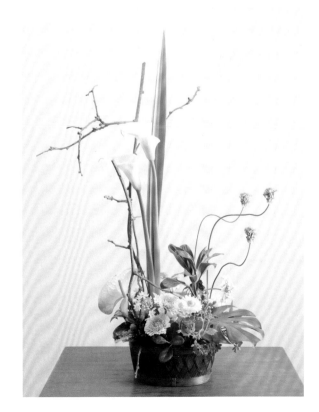

◎系統

「空間分割」「活的空間」「死的空間」

◎重點

「即物主義（機能主義）」「包浩斯」「形式・線條」

➡出現 📖 的符號時，請參照花職向上委員會的系列書籍。詳情請參照P.3的「本書的構成」。

「形式・線條」據說是在1960年代誕生和發展的，但是關於其誕生的詳情有諸多說法，並沒有一個確切的版本。然而，在那個時代在處理植物時，只有「裝飾性」的裝飾法，或是順應自然的「植生式」，因此這個手法的出現可視為是一種新類型的誕生。1950年代確實有過西歐設計與日本花道的交流，但是在「形式・線條」的手法中並無法看見其受到花道的影響。

作為一種新的類型，這種手法以德國包浩斯理論為依據來進行思考，以植物的表現作為出發點。這一章主要就是整理這些解釋，並說明其發展。

包浩斯

包浩斯（德：Bauhaus）由沃爾特·阿道夫·格奧爾格·格羅皮烏斯（Walter Adolph Georg Gropius）於1919 年在德國魏馬爾創立，主要是包含工藝、攝影、設計等關於美術與建築的綜合教育。有時也可以指涉及到此潮流的即物主義、機能主義的藝術，在此就是提出這個部分來討論。包浩斯因為納粹的緣故僅活動了14年就在1933年關閉學校。不過包浩斯不單單影響了現代美術，也與我們的生活產生了密切的關係。

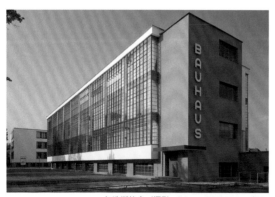

包浩斯校舍／攝影：Prisma Bildagentur／Aflo

即物主義（機能主義）

「紮實的建構與質感，理性的自我克制，即使如此卻不感覺到嚴肅或冰冷，也不會外顯為纖細的裝飾，同時也看不見大師作品中的強烈自我主張。」以上是精要說明即物主義的名言，是讓人可以立即理解的內容。排除一切不相關的東西，並使所有部分都起作用是重要的關鍵字，不僅僅是要具備機能，而且是必要能作為「什麼的」某種要素。從單純的建築時代來說，為了能夠分離古典式的建築，及綻放新藝術運動，創造一種背離兩者的世界觀而誕生的思維方式。

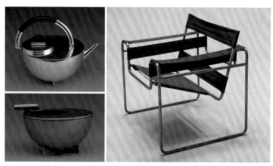

左上：「茶壺」Marianne Brandt（1924）
左下：「煙灰缸」Marianne Brandt（1924）
　　／© VG BILD-KUNST, Bonn & JASPAR, Tokyo, 2018 C2348
收藏：misawa bauhaus collection
右：「扶手椅 第二版」Marcel Breuer（1925／1926）
　　／收藏：宇都宮美術館

紮實的建構與質感

理性的自我克制
　＝不用過多的素材與設計

不感覺到嚴肅或冰冷
　＝不要只是一個真實的東西

不會外顯為纖細的裝飾
　＝相對於新藝術運動，沒有過多裝飾

看不見大師作品中的強烈自我主張
　＝只要設計良好，即使是工廠的生產線也可以製作

即物主義（Sachlichkeit 德）

在只有代表古典（半球形、三角形等）的「裝飾性」類型及順應自然的「植生式」類型存在的花藝設計的時代裡，包浩斯的基本理論，也就是「即物主義」被直接運用在植物上進行思考與研究。

紮實的建構與質感
= 使用明確的直線，有明顯個性的植物

理性的自我克制
= 幾乎不使用過多的素材

不感覺到嚴肅或冰冷
= 不讓人感覺過於空無或冰冷

不會外顯為纖細的裝飾
= 不過多的裝飾

看不見大師作品中的強烈自我主張
= 任何植物皆可使用（而非精挑細選）

根據於包浩斯理念而開發（發表）的這種風格，從一開始就表現出明顯的個性，展示出紮實的姿態。雖然在使用的素材、種類、數量上並沒有限制，但是使用大量種類的花材，是與這種風格背道而馳的。不單單是種類，某種程度上的減少各種「要素」也是重要的。例如「動態」與「顏色」等所有的元素都需要注意。

如果只是將個性強的花材1至3朵立在中央的話，會讓人感覺到冰冷。在此必須要先考慮空間的配置，在這一點上並沒有必要要遵守的規則或基礎。

關於設計的底部部分，如果只是鋪上砂粒來完成作品，會讓人特別感到冰冷，雖說如此，若是以裝飾性的方式或植生式的方式來配置植物也是不行的。

這些植物並不用經過千挑萬選，或是一枝特殊素材，而是無論任何枝幹或素材都可以加以使用。

此處的思考方式，可以與建築的「古典式」及「新藝術運動」加以比較，在花藝表現上也是相同的道理，必須要跳脫對「植生」「古典型（三角形、圓形、橢圓形）」的依賴，創造出更新穎的造型。

只要認真去面對這個課題，就會了解這是相當艱難的過程。為了不要依賴這種思考方式來製作，因此在職業訓練學校中將其轉換成「形式‧線條」的方式來學習。

形式‧線條 Formal-Linear

這個主題透過德國‧包浩斯的思考方式來解釋，是從1960年代「以少量花材來表現明確的形態與線條」此一概念發展出來的。和所謂「裝飾性」與「植生式」完全沒有關係，而是以「形式的」方式來製作。和平行構成（parallel）也是相同道理，是屬於以前從沒有出現過的花藝設計分野，雖然一下子就風行全世界，但也不必然就會被正確的傳遞。不過這些新出現的種類，對花藝設計界都產生了相當大的影響。當時所確立的4種分類‧構成種類：1、〔裝飾性〕，2、〔植生式〕，3、〔形式‧線條〕，4、〔平行〕到了現代（約西元2000年左右）也都是標準的種類，也可以說，除此之外並沒有其它構成可以替換。

製作要點

這個種類的特徵是以最少的花材，來作出更大的效果。透過素材的形狀及動態來產生靜與動的結合，以完成具備高度張力的作品。

最初的步驟是花器的選擇，以下可說是不太適合的花器種類：

（1）特定樣式的「古典式」（冠軍盃等，請參照第2章P. 51）
（2）充滿裝飾的花器「裝飾性」
（3）有溫度感的花器「後現代」等

因為是根據包浩斯的理論加以製作，所以無論是以建築來說的「古典型」或是新藝術運動式的「裝飾型」花器都不適合。如同後現代（建築）帶有溫度感的花器也不推薦。而適合的花器當中，則以四角形，造型簡單的花器最為恰當，可以選擇此類型的。

以吸水海綿來固定時，會隨著所使用的「球體」構成方式及枝幹的形狀，而決定是要高於或低於花器口。

此處所記述的並非製作順序，而是初步的思考方式。

① 形成代表立體的球體
使用各式各樣的植物複合體構成一個「球體」來表現，也有可能只以單一種類或單一材料來表現。

② 以直線條素材成為主要的中心部分（現象形態，個性強的植物）
極力使用「直挺」的線條。隨著場合不同，也可以結合能強調線條的素材。

③ 在寧靜當中搖動彷彿即將破碎的線條（僅僅用線條）
建議使用不帶葉片、花朵與果實的素材。要在

靜止的設計當中活化空間，賦予其動的要素。
直線×曲線 使用少量要素來產生巨大的效果。

④ **配置帶有平面要素的葉片**
立體×平面 以少量要素來發揮最大效果。
也被稱作四角的平面圖像。

⑤ **以少量要素（素材）來製作**
也被稱作不超過10種花材的插花，不過正確來說應是「理性的自我克制」，種類數量的限制，是要透過自己的判斷來決定。
不單單是種類的限制，也要考慮要素的減少。

枝幹的配置

要如何處理曲線的枝幹（不需要有葉片）是一個課題，首先是要一邊「減少要素」，同時邊進行配置。

（1）將直線朝一定方向橫切（朝左右的某一方向）

（2）不橫切，只進行空間分割（通常是只向上發展）

（3）纏繞直線般的向上（隨著枝幹種類而有所不同）

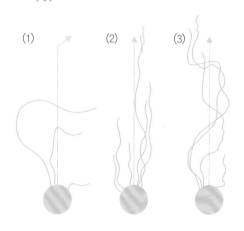

需要注意的是，隨著要素的減少，必須要在上述的樣式當中選擇一種。

一般來說，在最後必須要加入代表「平面」的葉材，此時的配置也必須要注意不能讓同樣的要素增加。

空間分割

形式・線條最想要傳達的，就是「空間分割」。如果不考慮這個概念，那麼這些主題的價值及能夠傳遞給後世的理論就都沒有了。

相對於直線，「曲線」要如何與之互動，必須要讓目的明確，也就是要以節奏感的方式來形成「空間分割」。所謂的節奏感，就是讓大大小小的空間到處配置。這裡所說的配置是指漸層效果，而非均等的配置。

有些情況下可以活用近似黃金分割的比例來進行，但這不是唯一的方法。

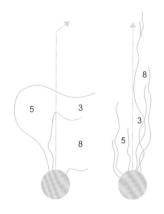

活的外觀空間・死的外觀空間

在初級階段，可以單以空間分割來學習這些想要表現的「理論」。但是，這個主題裡還存在著更進一步的理論。

此處所說的理論與先前的「空間分割」並沒有關係，主要是對「構成外觀意象的空間」作解說。這個構成外觀意象的空間就叫做「外觀空間」。

「間」或許是屬於日本人特有的感覺方式，在文學與造型的領域當中都會運用得到。「間」的感覺或許也會因為地域不同而有所差異，並不能單單只要有「間隔」或是「空間」就可以成立，還要能夠「活用」外觀空間來呈現美觀的設計才能算是「間」。

例如，假設在枝幹的前端有眼睛所看不見的「某個什麼」存在，那個位置能讓人感到生命力的存在，這就是「活的外觀空間」。在活的外觀空間當中，存在有不再需要其它元素的「間」，明明空無一物，卻能夠呈現為讓人舒服的外觀空間，透過想像力的作用，彷彿有些什麼可以持續展開，而讓人感到趣味。

另一方面，外觀宛如貓背彎曲的線條無法再容納其它元素，這個外觀空間也就是死的。

如上所述，即使是外觀空間也有「活的」與「死的」兩種區別，在此希望你能夠學習到的其中一個觀念。讓整個作品都在活的外觀空間中製作有其困難，雖說或許在某些部分會有死的外觀空間，但是要如何降低死的外觀空間，這就是課題之一。

日本花道中的本勝手，基本上是（面向）壁龕的左邊，而必須在右側保留大的空間，逆勝手則是本勝手的逆向配置。這些思考方式都是與活的空間處理方式是一樣的。

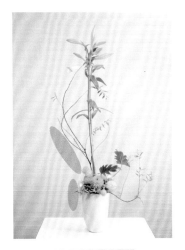

因為不是以對稱的盆花
設計為目的,所以左右
兩側的外觀空間是不同
的。

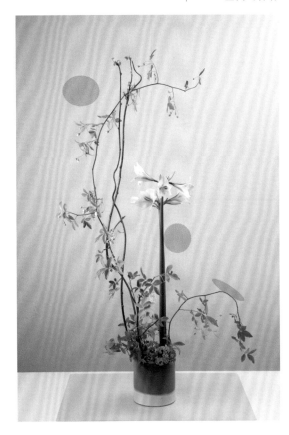

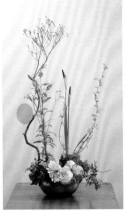 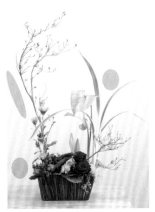

Point 1

即使枝幹與花朵的前
端都往前延伸,如果
使用均等的配置或面
狀配置,作品的外觀
空間會顯得死寂。

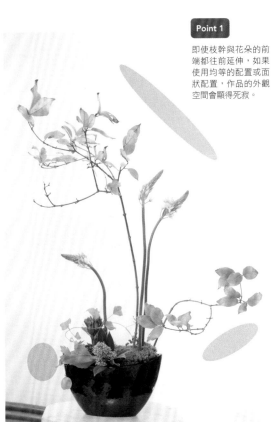

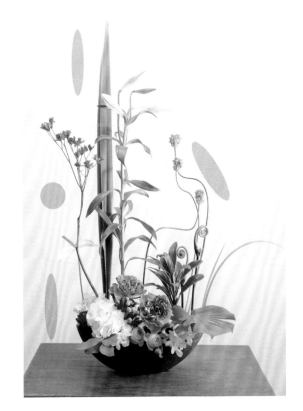

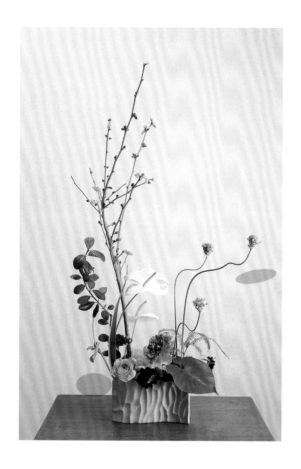

kissen Gestaltung
德〈枕的構成〉

當形式・線條這個主題公開發表之後，許多的設計師及客戶都開始被這種設計方式所吸引。但是，如果流行的花藝形式僅由少量的花材組成，對於花商來說並不利。在德國有「枕的構成」這樣的花藝風格，在如同枕頭般形狀的設計中加入流行的線條要素，因此成為現代感裝飾設計的主流。

以細節來說，在「塊狀（枕）」上以「平面」作出對比，或在上半部設計出鮮明活潑的空間感。當然，在此的「空間分割」相當重要，只要透過「活的空間」來完成作品，就會產生令人愉悦的「間」。

原本是指宛如「枕」一般堆疊裝飾的設計，如果以當代的設計來說，不光是只有花材，在上面使用「任何素材」來進行設計也是可行的。請在下半部進行自由構成，並同時在上半部盡興地進行空間分割及製作活的空間。

技巧

如果可以，請使用花藝刀來切除枝幹。即使無法直接切除，也可用花藝刀以削的方式來處理。

➡ 📖 基礎①P. 55參照〔花藝刀的使用方式〕

如果枝幹的動態較大，或是較粗的枝幹，建議可以將切口削成「楔狀」。

或者是具有躍動感，且較不容易插穗的枝幹，可以使用粗的鐵絲（例如#16等）來加以補強。無法以花藝刀切成楔形的硬枝幹，也可以搭配鐵絲補強。

楔狀

使用＃16鐵絲來補強

如此一來，枝幹就不會任意旋轉或傾斜，可以順著設計者的意念完成適當的配置。

從傳統風格學習

「古典形式」的歷史

從傳統花藝設計樣式當中整理出值得學習的情報，
從各方面廣泛的介紹如何從歷史中學習，
進而在現代活用的方法。

古典形式的
歷史

在花藝設計當中,存在著許多歷久不變的風格,其中就以古典形式為代表。即使是已經發展終結的設計,也會超越時代,繼續受到大家的喜愛,在花藝設計的領域當中也有相同的道理。當然,這些樣式除了很適合用在哥德式、文藝復興、巴洛克等樣式的室內裝潢與建築當中,即使到了現代,也可以稱得上是富有活用性的常用形式。

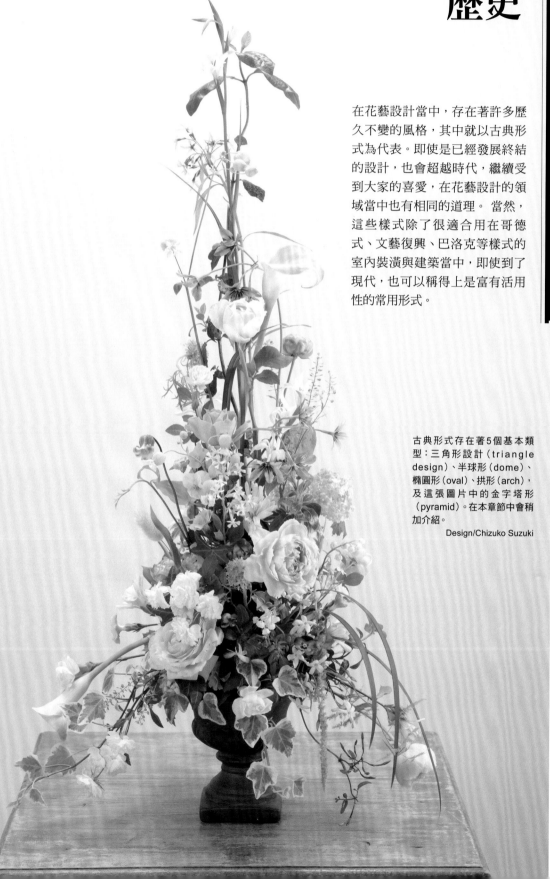

古典形式存在著5個基本類型:三角形設計(triangle design)、半球形(dome)、橢圓形(oval)、拱形(arch),及這張圖片中的金字塔形(pyramid)。在本章節中會稍加介紹。

Design/Chizuko Suzuki

在本章節中，主要會介紹三角形設計的歷史與技巧。也會解說這些隨著時代而變化的風格，今後在其發展中，不同的場合裡該如何發揮運用。

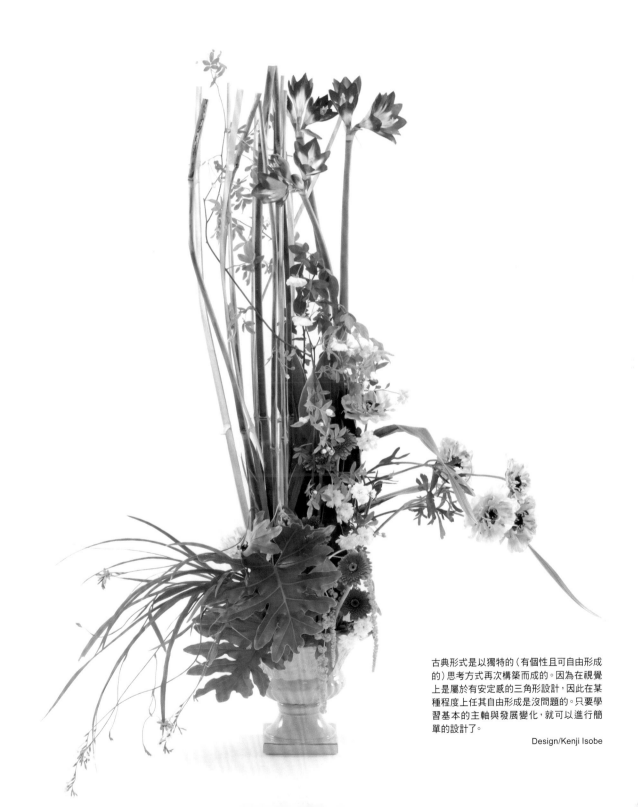

古典形式是以獨特的（有個性且可自由形成的）思考方式再次構築而成的。因為在視覺上是屬於有安定感的三角形設計，因此在某種程度上任其自由形成是沒問題的。只要學習基本的主軸與發展變化，就可以進行簡單的設計了。

Design/Kenji Isobe

英國的傳統形式

Britisch Traditionelles

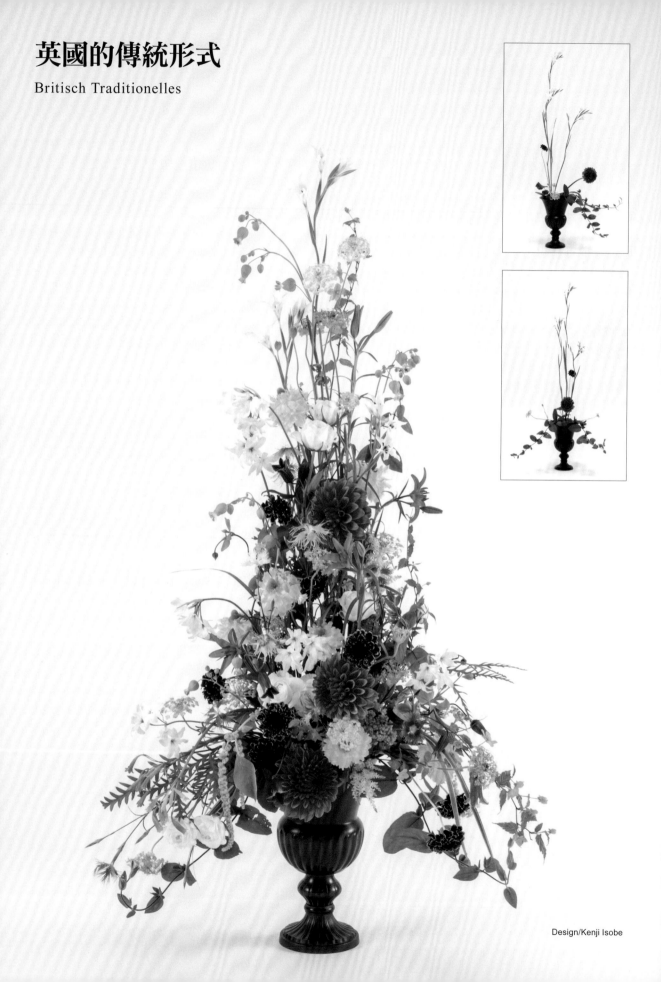

Design/Kenji Isobe

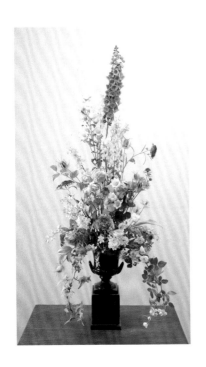

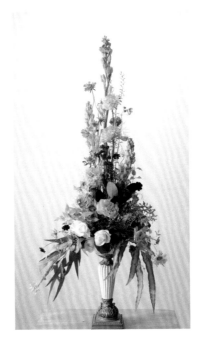

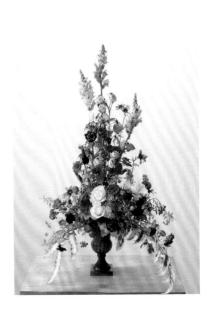

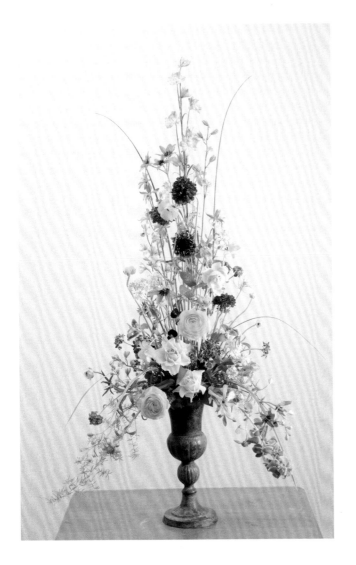

以三角形設計來說,最適合以此樣式作為學習的開始。在此樣式裡,可以學習到8個主軸的角色、花器的搭配等各種造型上的理由與歷史的由來。對從事花藝設計的人來說,這些情報可以說是花藝工作者必備的條件之一。而從花藝的歷史發展來說,不談論這個樣式的話,是無法想像的。

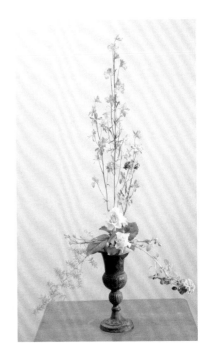

最古老的三角形設計

Traditionelles triangel Design

英式傳統形式的美好之處，只要體驗過這個三角形設計就能理解。只有僅僅五個主軸，雖有一定的自由度，但透過外弧方式來製作時，整合出適當的比例是具有相當大的難度。

Design/Machiko Saji

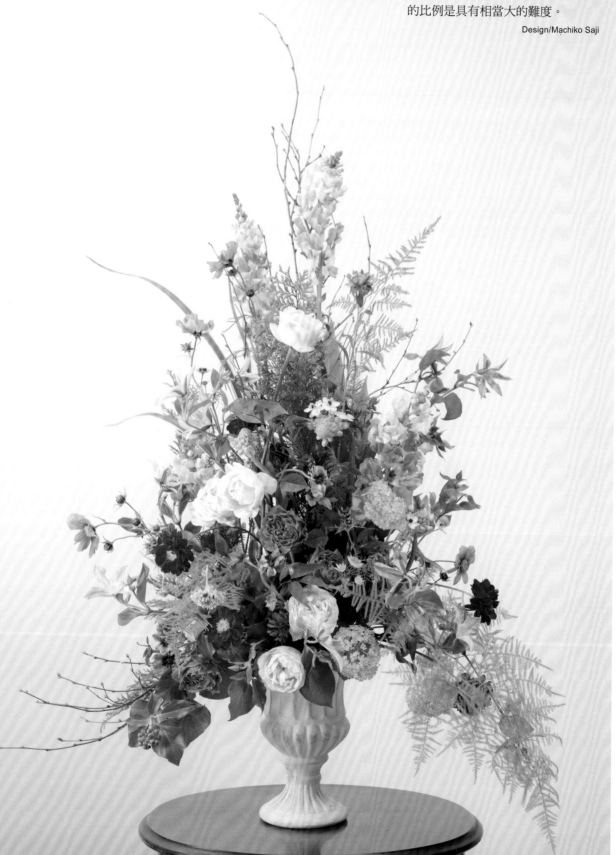

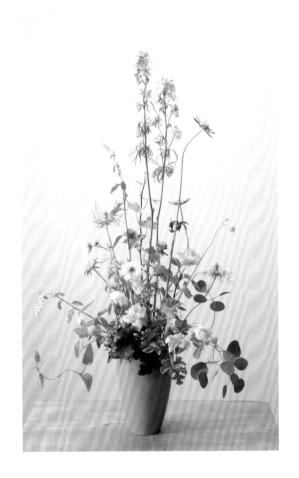

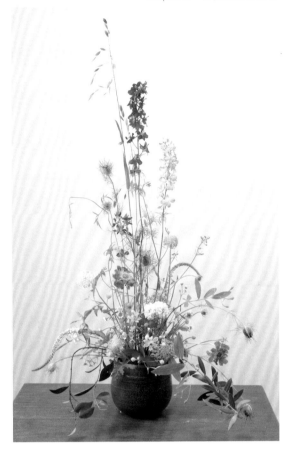

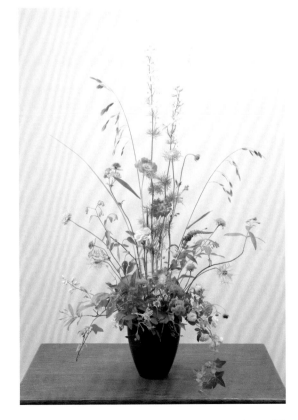

自然的古典形式

natürlich klassische Form

之所以介紹這種形式，是為了讓大家
在古典形式的發展中看到歷史的發展
歷程。雖說並沒有特別再現這類形式
的價值，但還是希望大家能理解這是
歷史的一部分。

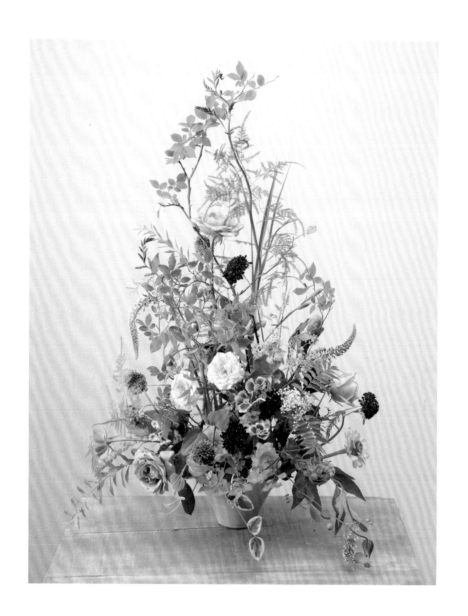

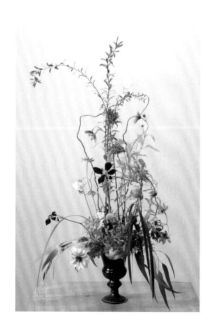

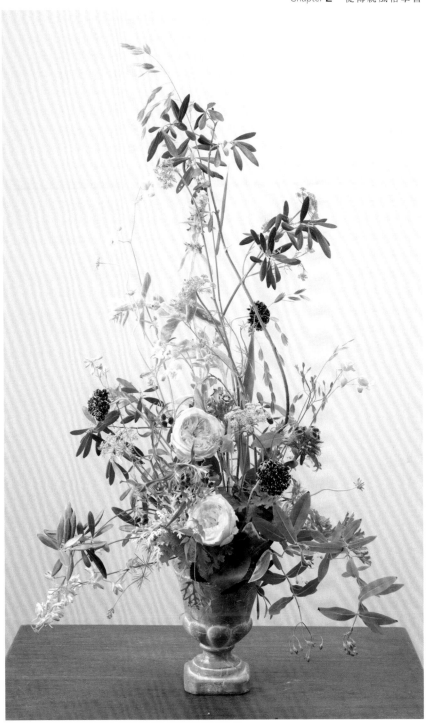

新古典

neu klassisch

雖說在標題上加上了「新」字，不過僅是表示在歷史
上曾經更新過的古典形式。在紮實的古典形式當中，
結合了空間與交錯的新技術所初步形成的樣式。作為
表現方式的一種，也是今後仍會持續使用的。

Design/Mariko Matsushima

新傳統

neu konventionell

雖說這種形式在世界上被廣為使用，但也因此讓相關的資訊變得混亂，在此是將原始的思維方式抽取出來。以這種形式的思考方式出發，讓之後的花藝設計有更大躍進，成為轉折點之一。希望這種形式能讓人理解革新的優點，並在今後對花藝設計的發展能持續地有所助益。

Design/Kenji Isobe

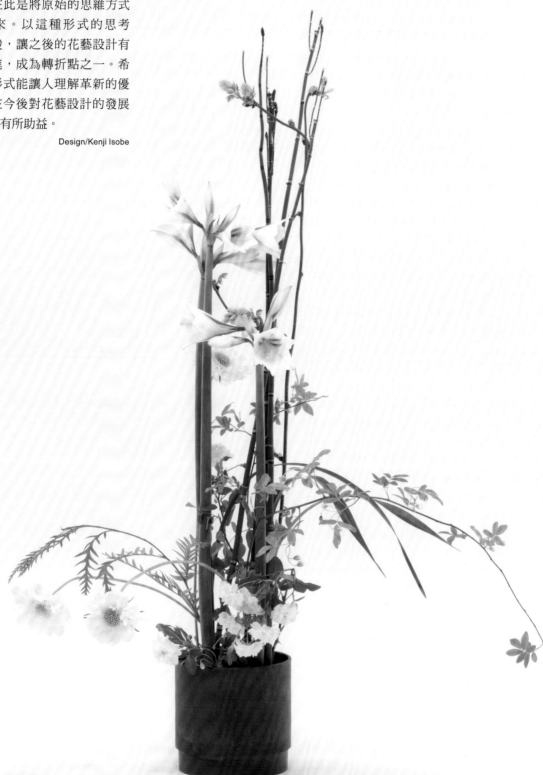

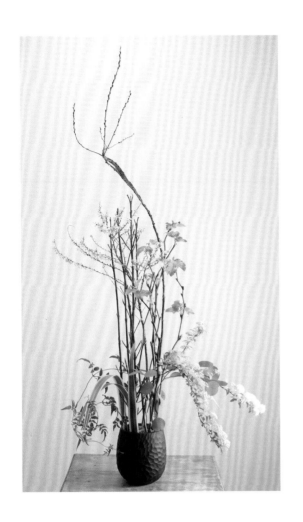

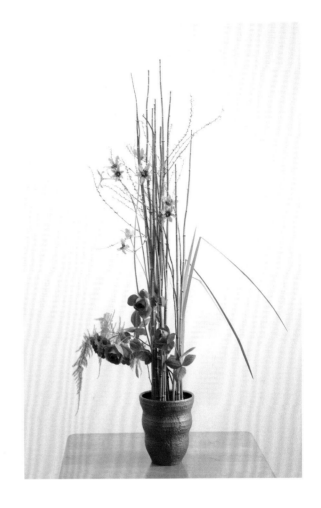

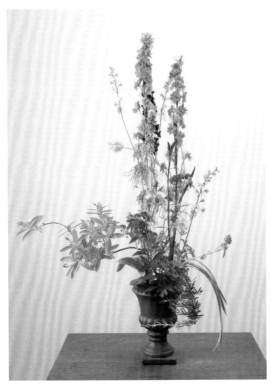

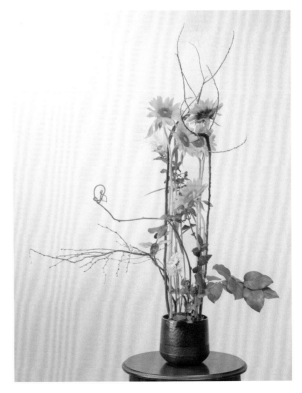

現代古典
modern klassisch

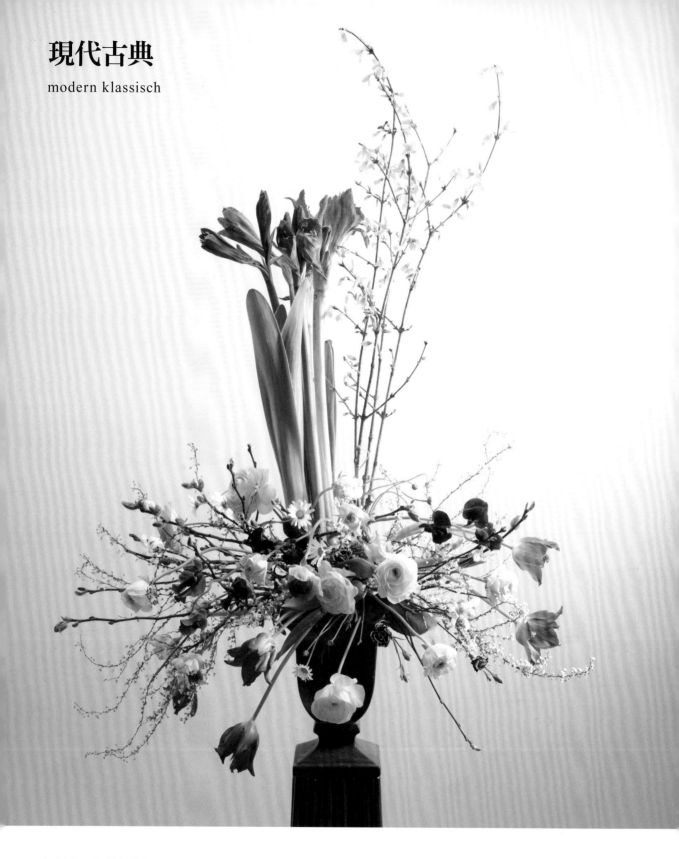

這是在三角形設計發展過程中所演變而生的一種「樣式」（pattern）。雖說上半部分與下半部分都全面展開，從正面看的構圖中，若頂點與下部的兩端是可以相連結的，則可確認為三角形設計。通過改變花材與風格，三角形設計在今後依然具有高度活用性。

Design/Yaeko Sakai

34

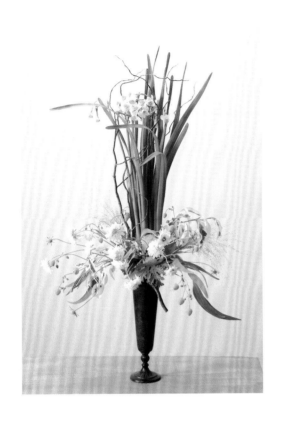

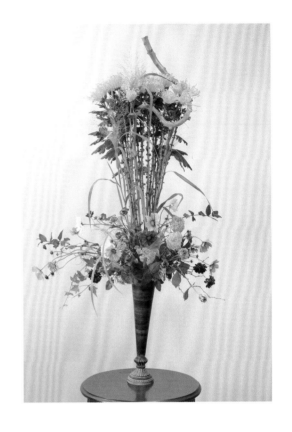

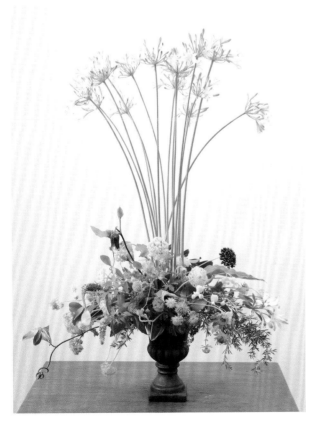

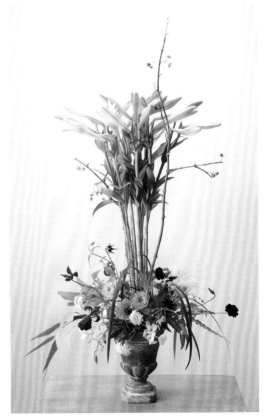

獨特的古典形式

klassische Form individuell

這種形式包含了自由、有個性、隨興所至、恣意等關鍵詞。雖說如此，我們將至今的古典形式加以拆解和重構情報，自由抽取其中的概念元素，並轉換成獨特的設計來加以製作。

不過，因為出發點仍是「古典」，在自由的同時，也具備了安定感，因此作品很容易統合，比想像中還要容易製作，這將可以發展出多重層次的風格。

Design/Takuzou Fukamachi

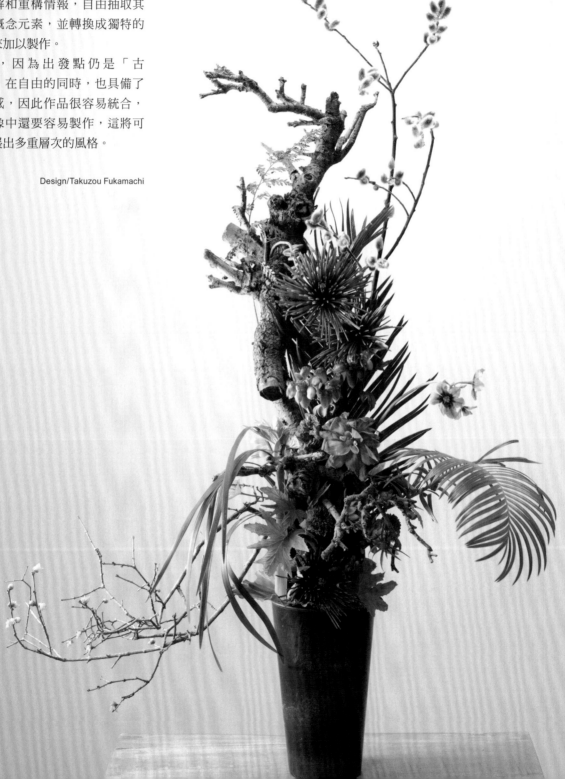

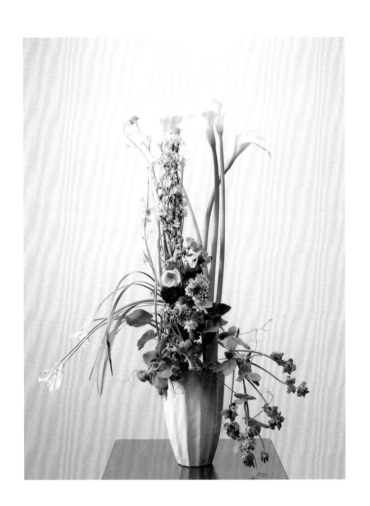

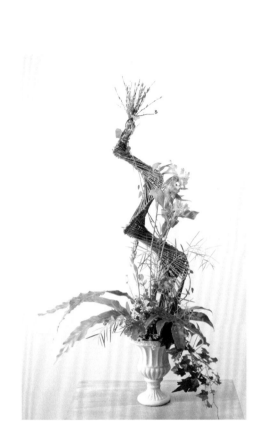

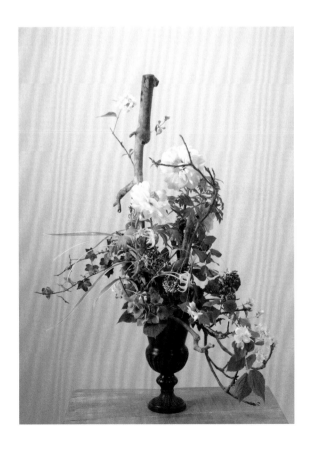

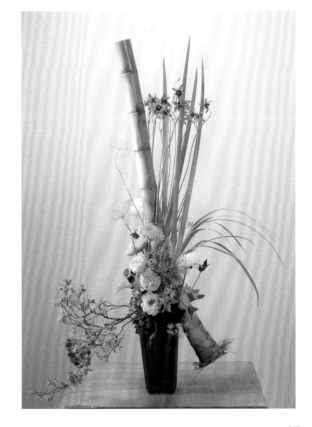

其它的古典形式
半球形 Dome

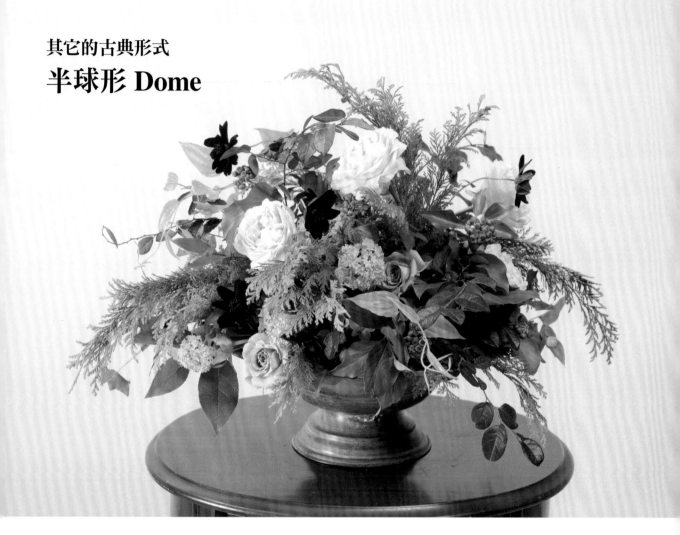

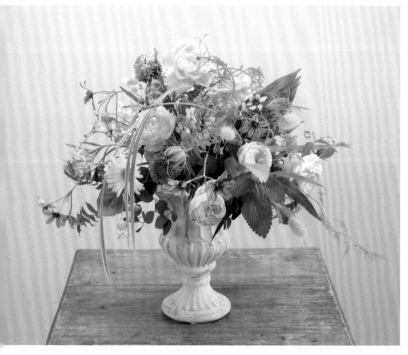

與圓形（round）不同，在古典的分類當中屬於最古老的樣式。圓頂（英：dome）在建築當中是屋頂的一種形式，呈半球狀，其比例會因為時代與背景而有所變化。

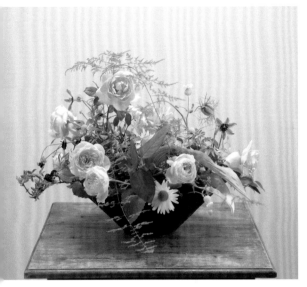

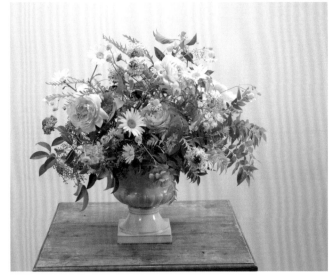

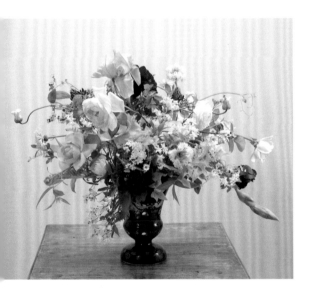

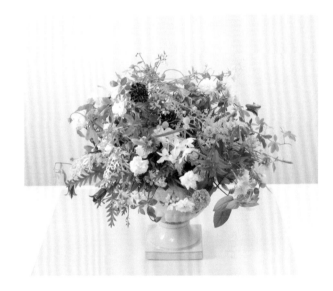

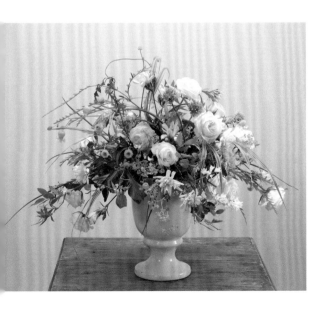

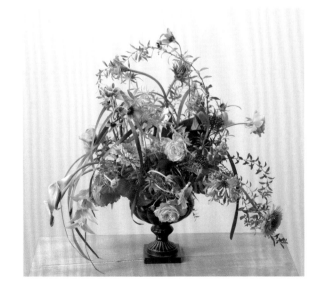

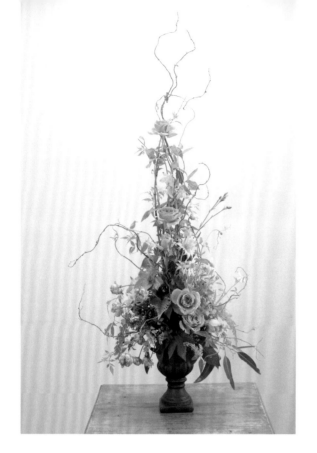

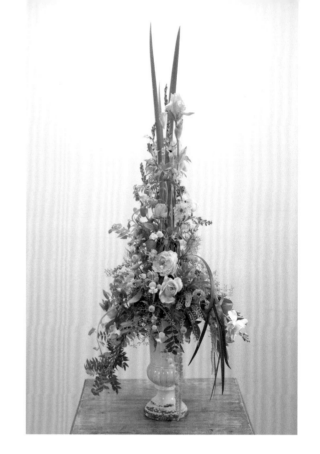

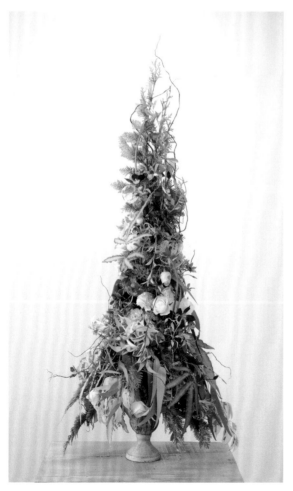

其它的古典形式
金字塔形 Piramid

類似四角錐、三角錐、圓錐等形狀,從側面
看可以說是三角形的風格。例如上部形狀呈
現往上方尖凸,下部則朝下方延展,這種全
面式的展開也是特徵之一。

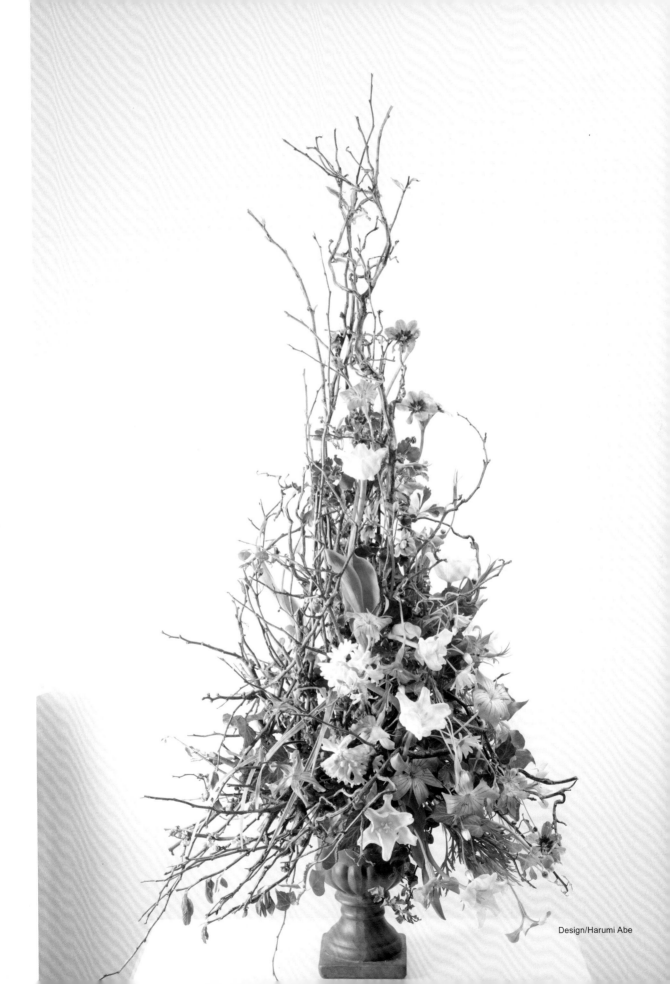

Design/Harumi Abe

Design/Kakeru Wada

其它的古典形式
拱形 Bogen

指的是建築當中的兩支柱與樑的結合，在古典建築當中扮演著非常重要的角色。通常是活用於為了要得到大量的下部空間。以圓拱形作為代表，除此之外還有許多形狀存在。

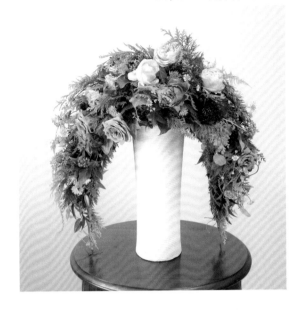

Rundbogen
圓拱形

Flachbogen
平拱形

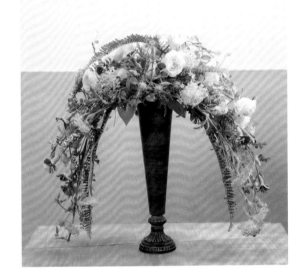

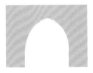

Spitzbogen
尖拱形

Hufeisenbogen
馬蹄形拱門

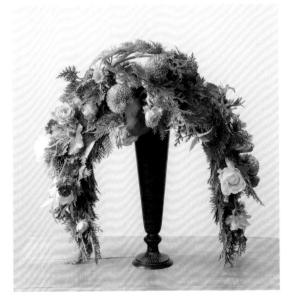

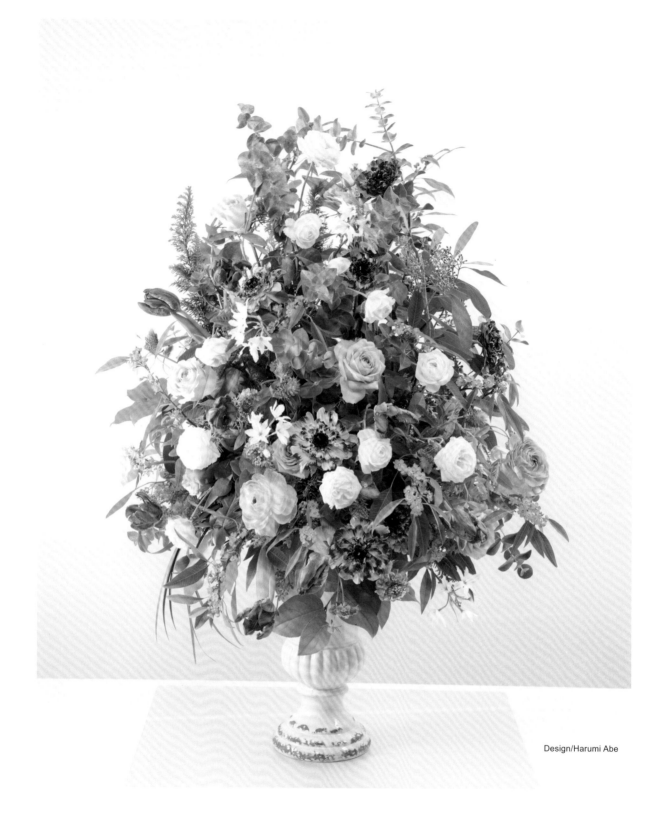

Design/Harumi Abe

其它的古典形式
橢圓形 Oval

橢圓形在幾何學上是指卵形、長圓形、橢圓形或
類似橢圓的曲線。因為並沒有明確的定義,所以
有許多曲線都被稱作橢圓形,在花藝設計當中,
則主要是以「卵形」為代表的形狀。

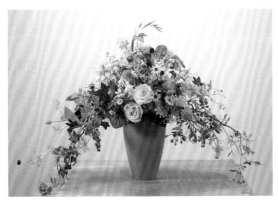

低位三角形設計

這種形狀在日本幾乎不太使用，自古以來，就是作為不同比例的三角形設計。也是古典的形式之一，但是不先了解其形狀的話，就無法介紹其它的形式，因此在此只作為古典技巧的使用。

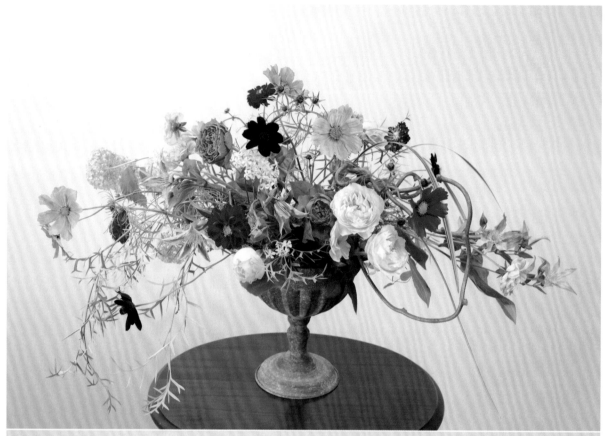

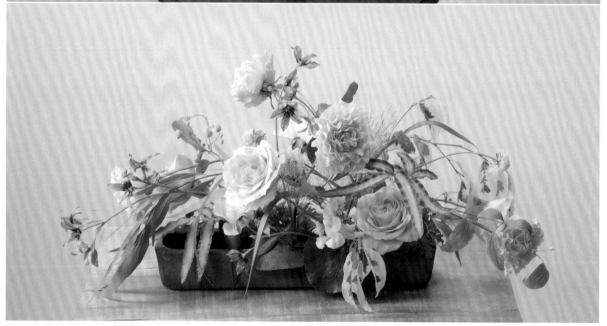

〈低的〉新古典

neu klassisch

比在P.30所介紹的新古典還要低的比例版本。在思考方式上,雖然同樣使用了「空間與交錯」,但是隨著比例不同,表現方法與技巧也會有所變化。

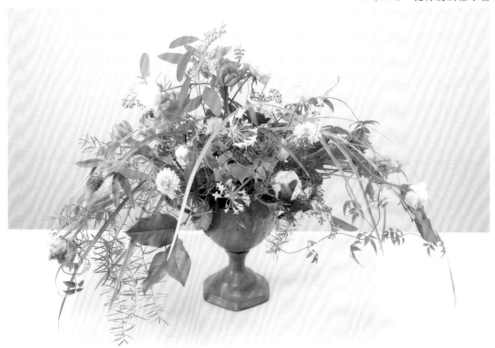

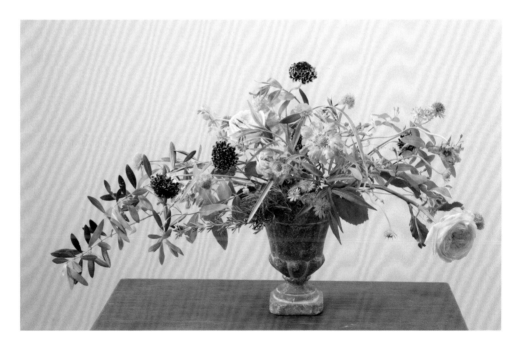

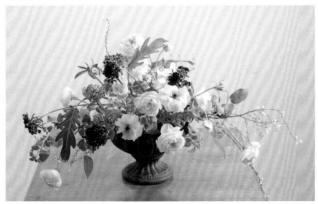

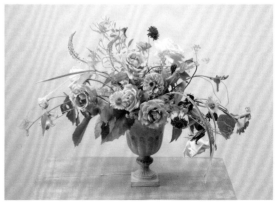

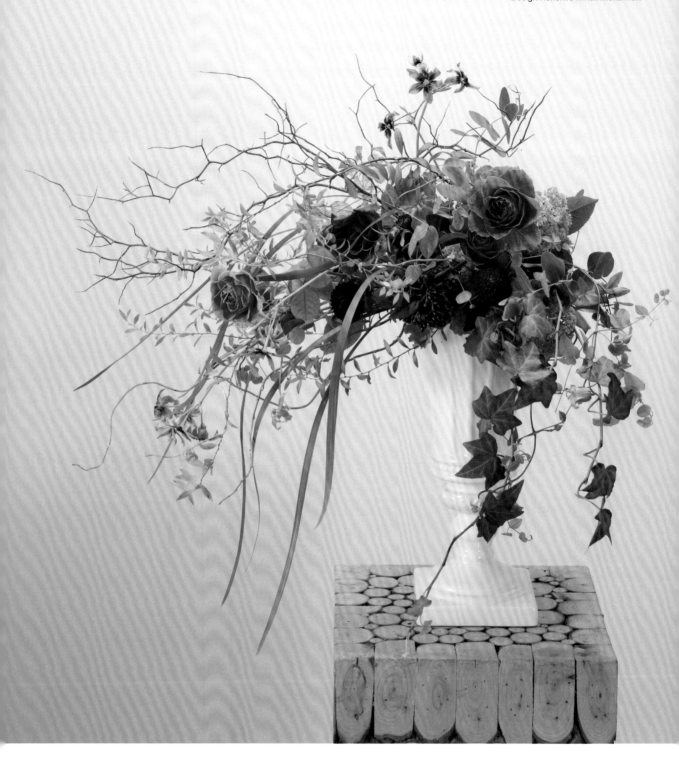

Design/Kenshiro Minaminakamichi

古典形式的新解釋

klassische Form neu interpretiert

雖然是比例較低的三角形設計，這個樣式是將各個主軸的角色加以分解，再加以構築起來的。這種劃時代的樣式，雖說擴展到了世界各地，但有可能會忘了此樣式原為古典形式之一的事實，因此在製作時，請不要忘記仍然要遵循古典。

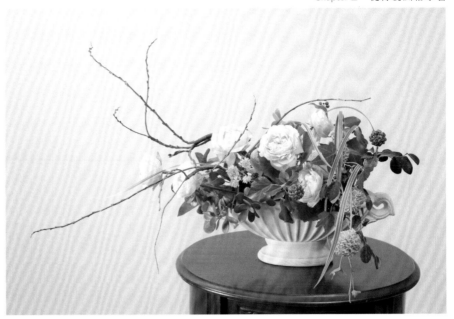

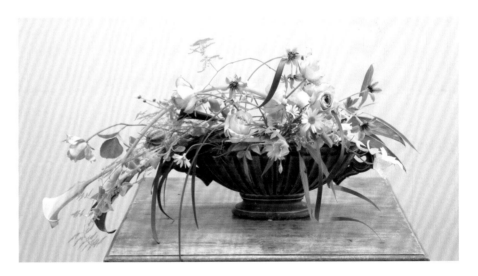

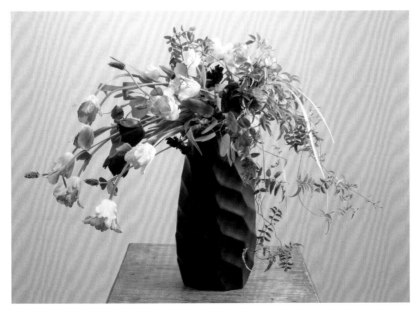

◎系統

「古典」

◎重點

「英國傳統形式」「新傳統」

➡出現 📖 的符號時，請參照花職向上委員會的系列書籍。詳情請參照P. 3的「本書的構成」。

所謂的古典雖然意味著「最高等級」，但似乎經常被用在「具備古典·格調」這樣的意義上。一般來說，會將具備悠久歷史且有一定評價的事物稱作「古典」，在花的世界裡，它也意味著「最高級的古典」，而不包含整體的花藝設計範圍。

古典的範圍包含了三角形設計、半球形、橢圓形、金字塔形與拱形，至於其它種類的「型」，則只稱為一般的插作設計。

在本章當中，會以三角設計為基礎來進行古典形式的解說。並希望透過本章，大家能一方面觀察這個經歷數百年不變的形式，將其進化而轉換為全新的設計。

荷蘭和比利時北部的弗蘭德地區
（Dutch & Flemish〔英〕）

1600至1800年代的荷蘭與比利時的時代樣式，主要是透過「花卉繪畫」來加以研究，可以說這就是古典的原點。當時，並沒有花藝設計職人，也沒有花店。這個時代的花卉繪畫畫家隨著季節變化畫出不同的花卉，完全是以空想的方式將花朵插在花瓶中。

仔細觀察之下，季節及植物長短都各自相異，在現

代也能夠加以再現。因為這些繪畫都是依照畫家的空想所完成的，也是這些繪畫在技術上的傑出之處。

從這些繪畫出發，我們可以討論其中所表現的世界，或是以基督教為背景的主題。但這回主要討論的是當中的「形式 （型）」。所謂的形式，就是以橢圓形為首的「古典」形式總結而成。之後持續被研究，因而誕生了這些透過形式來加以製作的古典形式作品。

傳統三角設計
（Traditionelles triangel Design〔德〕）

現存資料中最古老的三角形設計是一種以荷蘭和弗蘭德花卉畫為媒介的古典形式。

以我們熟悉的講法來說，只有少數幾個「主軸」存在。

（1）主軸是花器的二倍高（高度）
（2）為了要營造立體感而稍微向後傾斜（深度）
（3）從中央出發45°的展開（寬度）
（4）在中心配置乾淨無瑕的白色花朵（焦點），
　　　在旁邊搭配一朵對比鮮明的紅色花朵
（5）以和緩的外輪廓來完成豐滿的插作

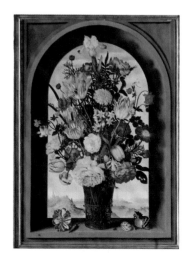

Ambrosius Bosschaert
〈放置於窗邊的瓶花〉
圖片：Artothek/Aflo

高度

深度

正面視角

寬度

圖示

考量到造型情報較少及營造外輪廓等因素，這是門檻較高的插作設計。

另外也有較容易製作的風格被加以研究，掌握這些技巧會更有效果，這些風格就是所謂的「英國傳統」。

冠軍盃形花器

（Periode Container〔德〕）

對於古典形式來說，這是最適合的花器。

古典的5種形式是經典不變的形式。寫文章時會在結束的地方有個「句號」（Periode）作為終止，句號之後就不會再延續展開，因此此句號有宣示終止的意義。

Periode Design 主要是指歐洲古典時期的樣式，照字面意義Periode有句號的意思，換言之意味著不會再有繼續發展的古典設計。

另一方面，這種時代樣式的花器，我們稱之為古典花器。這可以說是人類所構思出最高級的花器（設計）。

龐貝遺址當中的古典花器

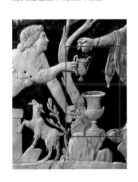

圖片：imagenavi

古典花器是在什麼時候出現的呢？雖說誕生時期並沒有明確的說法，但是這些花器是從距今約2000年前的龐貝遺址中發掘出來的。該花器的設計仍在變更中，甚至至今仍被製作，可說是最高級的古典。

因此，一般認為在古典花器上製作的花藝作品，也必須是古典設計。所以，通常像這樣的古典花器，搭配古典形式會非常棒。

樣式的分割

雖說與以上的說明不同，如果在古典花器上製作出古典形式以外的作品，就會形成樣式的分割。雖說刻意為之並沒有不行，但如果不理解其中的意義，會變成不上不下的作品，就不能說上是好的設計了。

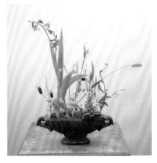
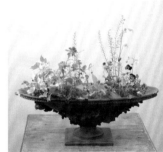

花器的高度

原本的古典花器是需要底座的，無論是早期的三角形設計，或是之後出現的「英國傳統形式」，其配置的高度都是花器的一倍長（包含底座）。首先必須要先了解花器的特徵，也必須要理解各種設計方式（收縮的方式、大小、比例等），再進而決定需要何種樣式大小的底座。

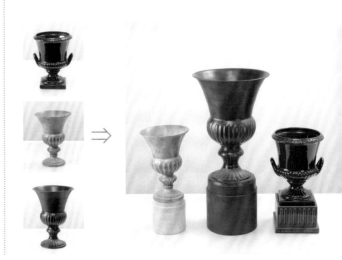

英國傳統形式
（Britisch Traditionelles〔德〕）

在英國，古典形式不斷有人在進行研究，進而確立

了清晰的風格。在這種設計當中，所配置的每一朵花都
有其重要的意義，因此必須要確實進行製作，並完全加
以掌握。這種形式是百年不變的經典款式。

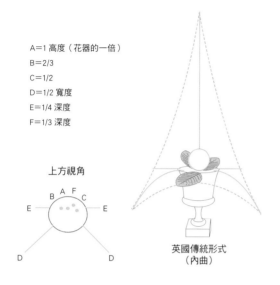

A＝1 高度（花器的一倍）
B＝2/3
C＝1/2
D＝1/2 寬度
E＝1/4 深度
F＝1/3 深度

上方視角

英國傳統形式
（內曲）

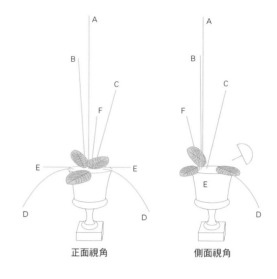

正面視角　　　　　側面視角

ABC軸

這三枝花材基本上要使用一樣的素材，但是關於C
軸，有些時候也可以有變化。

A軸：使用強而直挺的花材，以古典花器的2倍高
（包含假想底座）來配置（在花器由後側往前1/3之處
垂直地進行固定）。

B軸：使用強而直挺的花材，在配置的時候與A軸
幾乎並排（相對於A軸為2/3的長度）。

C軸：稍微往前方配置，可以營造出立體感，如果
花材的種類相同，則容易與AB軸形成有節奏感的配置
（配置位置稍微往前）（相對於A軸為1/2的長度）。

關於強而直挺的花材，適合使用千鳥草與金魚草
等。如果是大飛燕草，會隨著品種而有所差異，不過如
果是中心線分明的種類，也可以使用。在測量長度時，
標準的測量方式不會計算先端花蕾的部分。

➡ 📖基礎①P. 89參照〔物理上和視覺上的差異〕

不適合使用在這裡的植物，包含了強而直挺的植
物，及在自然界呈現上升形態的「向上強力伸展的植
物」，例如水仙、小蒼蘭、千鳥草、百合、石蒜花等。

基本上以下垂45˚左右的植物最為適合，但是並不
需要刻意由下往上固定，或是刻意調整出角度，只要透
過自然垂墜的方式就夠了。

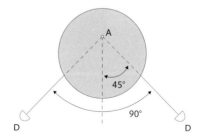

D軸

D軸：配置在中央往前方45˚的位置。（相對於A
軸為1/2的長度）最好使用有自然彎曲的花材。
※確認以A軸為基點，D軸在兩側形成90˚。

E軸

E軸：目的是為了要營造深度（相對於A軸為1/4 的
長度）。

即使用不需要的花材的花蕾部分也可以，或許存在
感會非常薄弱，但是在最後確定輪廓時，會有很重要的
作用，所以一定要加以配置。

F軸

　　F軸：為了要取得力學上的平衡及產生深度感，要稍微往後傾斜再插入（相對於A為1/3的長度），以類似拉回（take back）的方式來配置。

　　➡ 📖基礎①P. 89參照〔拉回（take back）〕

　　配置在這個位置的植物，雖然位在後方好像快要消失的位置，但是仍希望可以下功夫，讓這個位置的植物從正面也可以看見。比方說，可以選擇顏色顯眼的植物，另外也要避免過小的植物。

保護花器的葉子

　　相信說明到此，大家應該已經理解古典花器是一種重要的設計。這些花器，有許多價格都很高昂，而在沒有吸水性海綿的時代，會特別在花器的緣口附近配置一圈「葉材」之後，才開始進行製作。

　　「葉材」要選擇枯萎時不會腐爛的植物，例如銀荷葉、檸檬葉等（如仙客來等會腐爛的葉材，就不能使用），這是為了不要讓植物污染到花器。

　　為了要讓古典設計的文化，可以在現代及後世繼續傳承下去，在花器的緣口處，通常會使用大面的葉片來加以覆蓋，即使不是覆蓋一周，至少也要用3片左右來做出有節奏感的配置。如此一來，應該就可以理解讓緣口配置葉材的方式可以進一步加強古典的感覺。

焦點

　　雖說是位於作品的中心，但使用與三面花設計一樣的方式即可，配置在作品1/4高的位置上。

　　➡ 📖基礎①P. 88參照〔焦點〕

　　這個位置會隨著D軸下垂的狀態而有所變化，所以對這一點加以確認後，再進行配置。

完成作品

　　沿著主軸的輪廓線，要以內曲的方式進行製作。要注意植物自然的生長狀態，不要讓花材的配置過於單調，也不要調整過多。要一方面確認插花順序、配置、焦點線等基礎要素，一方面完成作品。

　　➡ 📖基礎①P. 83～參照〔花藝設計的步驟〕

　　這種古典形式也非常適合歐洲建築等內部設計，其價值不單單是因為作為古典設計，而是今後也能夠活用在各式各樣的場合中。

美式風格

　　在此所記載的內容，是以歐洲的歷史為中心所記載的。日本在終戰之後，從美國引進了花藝設計，上述的內容就是在20世紀後半引進日本的情報，然而即使到了現在，資訊仍處於混亂狀態，原因就在於這段歷史當中。雖說情況會因為花藝製作的目的而有所不同，但是先理解古典形式（三角形設計），會有助於之後的發展。

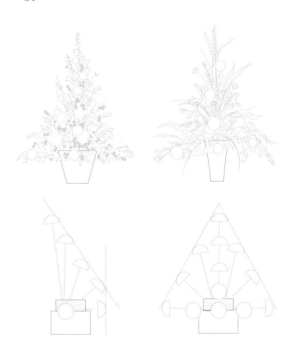

自然的古典風格
（natürlich klassische Form〔德〕）

　　據說是誕生於新古典的同時期，這也是古典形式的表現方法之一。雖然這種風格在今後並不會大流行，也不會有在商業上大賣的潛力，不過作為歷史上的一頁，還是在此加以介紹。

〔重點〕
（１）徹底理解植物自然的動態（特質）
（２）進行纖細的植物操作
（３）考慮空間的活用方式
（４）不要忽略每一片葉片的動態（性質）
（５）活用植物生長的特性

　　整體的形式（形狀）在某種程度上要遵從英國傳統形式比較好，在這種古典的形式當中，為了要能夠完成具有「自然感」的作品，最好是能明確判斷植物從何處生長、呈現怎樣的動態、是否有開花等各種條件。

　　換句話說，不能夠將植物加以重疊，也不能彼此交叉。重點是要明確展現出植物的「姿態」。

➡ 📖基礎①P. 22參照〔形態〕

　　與古典的形式不同，整體需要有空間的存在，要有節奏感的配置，及納入足夠的空間。花材最適合使用個性不強（自我主張的存在感不強）的植物，而自然感豐富的植物（個性豐富）也很好。

　　底部的構成要以自然的植物葉片來加以隱藏（※讓底部自然隱藏的技巧）。

　　讓所有的動態皆清晰可見，會讓作品更好，因此具備動態的（aktiv：主動的·能動的）植物要盡量使其向外側處理，以展現所有的動態。另一方面，不太能使人感覺到動態（passiv:被動的·受動的）的植物，要安排在內側，並要創建它安定的形式和活躍的植物進行對比，可以製作更具有更緊張感的作品。

讓底部自然隱藏的技術

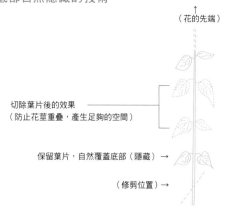

（花的先端）

切除葉片後的效果
（防止花莖重疊，產生足夠的空間）

保留葉片，自然覆蓋底部（隱藏）→

（修剪位置）→

　　必須要以自然的方式去遮蔽底部（例如吸水海綿）。最大限度去活用植物的「葉片」，也是很重要的要素。這樣的技術，在其它插作設計上也十分有效，將中間的葉片切除，可產生空間感，也會讓動態更加明顯。

新古典
（neu klassisch〔德〕）

　　在1990年代初期左右所誕生的新技術，是利用「活用空間與交叉」產生最大的效果的古典形式。這種形式以古典的傳統形式（特別是英國傳統形式）為範本，順應時代引入更多的「空間」，使得作品變得更加輕快，並且也添加了「交叉」的新技術。

　　當然，從現代來看，這些技術並不算新鮮，不過作為歷史上的一頁，請加以認識，並設法以此提升花藝設計能力。

製作手法有2種。
（１）將纖細的交叉，以全面或是首尾一致的方式來加以製作。
（２）導入交叉的技術來呈現動感的空間，以有效的方式使用少量素材來營造出最大的效果。

　　無論使用何種方式，都必須要在較高的位置來使用交叉技巧。所謂的高位就是指距離「吸水海綿」比較遠的位置，同時也必須要考慮D軸方面。在這種情況下，在花材腳線的部分，避免過多交叉與重疊會更有效果，隨著植物腳線設計的不同，最後作品呈現的樣貌也會隨之改變。

現代古典
（modern klassisch〔德〕）

　　在歷史的發展過程當中，這種風格並不算是大的主流，但也是一種花藝樣式的誕生。這種樣式單純的透過古典形式的分解後，再加以構築的方式來進行設計。

　　在古典形式中，最初的基點就是A軸，而B軸、C軸相對於A軸該有怎樣的節奏，就是配置上的問題。在（幾乎）中央處，聚集花頭大小類似且個性較強的花材，以這些花材來形成A軸。關於A軸的作用，我們思

考過後就會了解，它就是三角形設計的頂點，也就是在視覺上會形成「點」的存在。

　　另一方面，設計的下半部分全部都轉換為D軸。在此即使是全面展開的形式，只要能夠明確展現三角形設計下半部的兩個頂點，就沒問題了，要讓人明確認知到這是一個三角形設計，焦點在此並不是必要的，只要單純關注構圖的動線即可。

　　A軸的長度即使超過花器的一倍以上，也沒有關係，只要某種程度上保持A軸與D軸的比例（2:1或A軸的1/2），會讓整體形狀比較好整合。雖說這是屬於古典形式當中的一種樣式，不過即使在現代，也是花藝設計中有效的手段之一。

新傳統
（neu konventionell〔德〕）

　　這個主題是將古典形式進行明確的分解和再構築，而成為新時代的基礎。

　　透過再構築至今的古典的三角形設計，使得各種設計樣式的誕生成為可能。如果沒經過這個步驟，或許就沒有屬於下一個世代的設計，這也是本章中最重要的部分。

分解圖

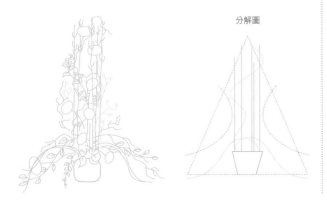

new conventional（〔英〕新傳統）

　　雖然這個風格推廣到了世界各地，但是似乎並沒有被正確的認識。如果是以垂直與水平設計混合的概念來解釋，並不能說明三角形設計的革新，所以還是要詳細看看原本的思考方式。

A軸的形成

　　先前已經說明過了關於A軸的作用，只要透過三角形設計的3個頂點的結合，就能展現出三角形的象徵，這是三角形設計的好處。負責最先端（top）的是A軸，不過以整體的方式（也就是結合BC軸）來扮演A軸角色也是可能的。

　　在整個花器當中，進行平行配置進而形成A軸，換言之，這種方式也可以稱之為「靜止與節奏」。不過，當然不只有這種方式。

　　➡ 📖 基礎①P.114、122參照〔靜止與節奏〕

　　在A軸的動態當中，必須要混合硬直的線條與搖曳的線條，進而統整全體的動態平衡。在長度的決定上會超過「花器的2倍」，這個長度會與D軸有密切的關係。

以三角形設計的3個頂點裡的其中2個頂點，來形成D軸。雖說要再次確認D軸的位置，但是自由度會增加。也就是說，只要三角形的3個頂點能夠連接起來就可以了，重要的是整體必須形成三角形設計。

三角形設計的優點就是，只要有3點加以連結，就可以形成有安定感的設計，而利用這3點的位置，設計也可以使人感覺安定或不安定。

隨著D軸所處的位置不同，作品給人的感覺也會有很大的差異。例如，如果兩側的D軸位置朝上抬高，除非A軸也自然抬高，否則比例就會不協調。而與下半部「複數焦點」的重疊處也很重要。

本來這個主題就必須確認是複數焦點，這也是很困難的部分。要避免因為隱藏作品底部，而給人單一焦點的動態感。

換句話說，最好的方法或許是將所有素材進行平行配置。但是隨著花材的不同，也是有其困難度。

作品底部（花器口）是否需要全面配置植物，雖說是自由的，但還是要稍加思考會比較好。

➡📖基礎①P. 123～參照〔與花器的關係〕

這個主題在古典形式的領域當中，是屬於相當具有革新意義的形式。經過這個主題的開發，古典形式的領域也得以擴大，而添加更大的樂趣。首先希望你能先理解這個形式的美好，並在實踐當中加以活用。同時也要感謝前人的研究。

獨特的古典形式
（klassische Form individuell〔德〕）

自由導入獨特的設計，讓古典形式加以改變。

首先，新傳統對 A軸和D軸的解釋擴大了設計的範圍。它以一種稱為三角形設計的穩定風格形成，因此優點是無論您如何操作，它看起來都具有凝聚力。

即使是失去了左右或上下的平衡，也不會有問題。

但是，現代古典之後的三角形設計裡，在某種程度上還是要遵守A軸與D軸的比例才會成立。為了要能最大限度活化這類型的安定感設計，以上的情報是不可或缺的。

在三角形設計當中，是可以導入各式各樣的主題來加以製作的。

低位三角形設計

這種設計，在日本似乎不被為人熟知，A軸（B、C、F軸都有）縮短之後的風格也是「古典三角形設計」當中的一種。在此也有比例上的關係，可以將D軸設想得比90°更寬，最大可以展開到180°。D軸的長度要注意不要比基本的比例還要短。

這雖然基本上是單面的設計，但是在歷史上也有雙面製作的例子。

新古典（neu klassisch〔德〕）

　　即使是低位三角形設計，也可以導入空間與交叉，重新建構古典形式。思考方式與基本的新古典相同。

古典形式的新詮釋（klassische Form neu interpretiert〔德〕）

　　低位的古典形式，或許是因為無法表現為比較大型的作品，所以較難導入獨特的設計。但是從歷史上來說，這種風格可以說是最終發展形式的思考方式。

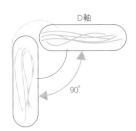

從「新古典」出發

進展到「古典形式的新詮釋」

　　關於D軸的空間關係，從上方觀看時會呈現90˚展開為規則。將這樣的三角形設計（低位版本）加以分解之後再構築，只要能夠遵守從上方觀看時的展開角度就能夠詮釋為古典形式。但不變的是，有了D軸的兩個點，以及有類似A軸的存在，這3個點連結在一起之後，就會是安定的古典形式。

　　這種配置方式的構築、分解的風格，之後會以各種用語（主題名稱）加以命名，而這種風格也逐漸推廣到世界各地。只要記得設計的起源，就能夠不斷發現不同的可能性。

其它的古典形式

　　如同一開始所介紹的，古典形式有5個類型。在本章中，基本上是以「三角形設計」為中心介紹其發展。其它的風格雖然不像三角形設計，有這麼詳細的歷史與發展，但同樣的道理，在不同風格當中都會隨著時代變化而產生不同的進展。

半球形・橢圓形

　　在這種風格裡比例很重要，高度與寬度（偶爾也包含深度）都必須確實具備安定的比例，或許在此可以使用近似黃金比例的方式。

金字塔形

　　花藝設計領域當中的金字塔形，與埃及的「金字塔」（四角錐）有所不同。
　　（1）高度高，且往前端方向會變細
　　（2）下半部會有較大的展開
　　（3）基本上會以內曲的比例方式全面展開

這些金字塔形是一種很容易融入設計，也可以得到很大發展的風格。首先，建議要學習基本的比例並熟悉各種風格，接著再導入各種發想及主題，進入設計的過程。

拱形

拱形（Bogen Form〔德〕）如果不翻譯成「拱形Arch」，意義會不同，所以需要加以注意。所謂的拱形，是在建築當中的窗、門、橋等開口上部，以楔形的石頭與磚瓦組合成為曲線狀的各種構築物。如同在古希臘時代，或是從龐貝遺跡發掘出來的形式，這種形式是在古代文明建築當中的重要元素。透過拱形可以分散樑柱的力量，它具有很強的建築元素，使得大型建築物成為可能。在現代，西洋風格庭園及慶祝會場等所使用的門，也多半使用這種拱形。

作為花藝設計當中最具安定感的風格，上半部分膨脹，且具有最大的厚度，標準是在全面展開（360°展開）的形式中，越往前端會變得越細。在花的世界裡，作品基本上會從花器開始展開，因此在花器開口附近會形成焦點，不過對於拱形形式來說，重要的是內側的形狀。

可作為範例的拱形形狀大多參考建築領域等，進而加以製作。在花藝設計當中，則以「圓拱形」（參照P.43）為多，不過並不侷限在此種形狀。

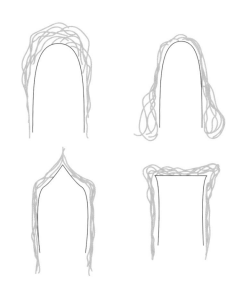

例如，基本上，形狀的上半部是最為膨脹的部分，只要依循這種形狀，拱形也可以做逆轉的發想。

不過如果要進行非對稱的設計，則會有其困難度。

從植物誕生的構成

從自然界抽取而出的「空間與動態」

花藝設計中，除了「植生式」以外，
從自然界所學習到的概念並不算多。
我們將其中值得期待，且可以在今後加以活用的
構成方式，向大家介紹並解說。

從自然界抽取而出的「空間與動態」

自然界抽取而出的植物動態，大致可以分成三階段。此處介紹的，就是將這三階段分別獨立出來，並各自加以研究，形成可以活用在各種情況下的動態構成。

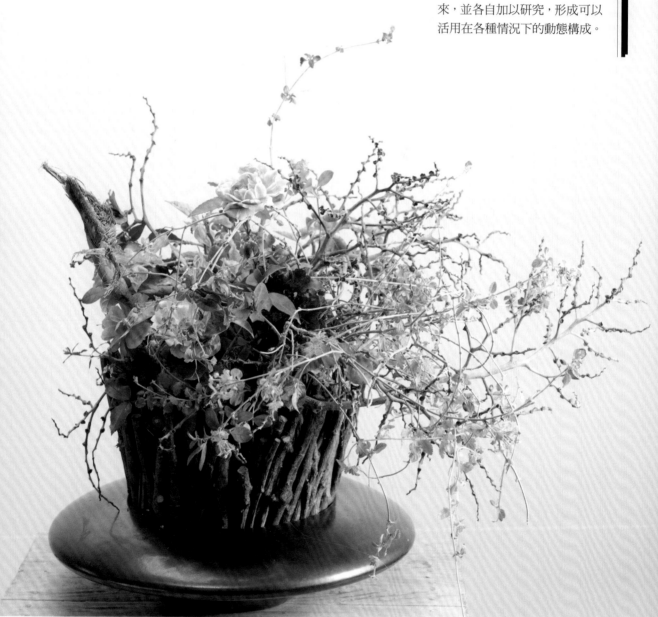

將自然界當中看似雜亂崩壞的動態為主題，並由此出發，這是一個增加了梅爾茨現代理念的作品。活用各地素材的特性，使用帶有特殊動態的植物所完成的設計。

在平常不起眼的風景當中，或許有至今尚未注意到的動態存在。試著在身邊的環境中找看看，或許會有新的發現。

Design/Mari Adaniya

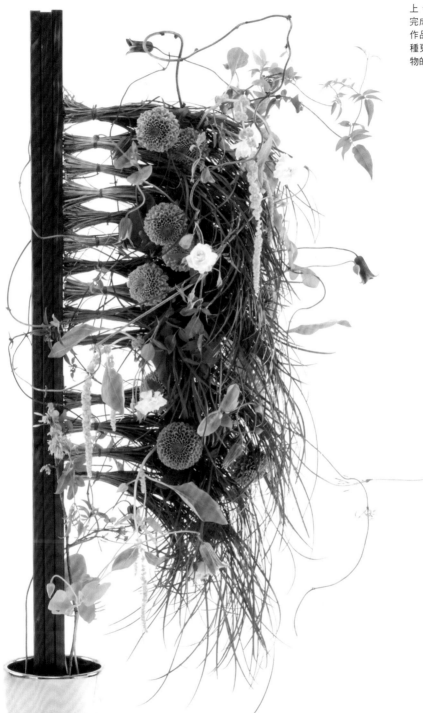

自然編織而成的葉材（麥冬）
動態，是自然界原有的動態之
一。在編織交錯出來的樣貌
上，又增加了迴旋的動態，就
完成了以自然界動態為主題的
作品。將視覺上的平衡感以一
種更現代的方式來呈現，讓植
物的動態與作品更加相襯。
Design/Kenji Isobe

在1980至90年代，產生了各式各樣表現方式的調和及主題，那是花
藝設計成長最顯著的時代。 以這個構成作為開頭，以下將介紹從自
然界取得靈感進而發展出的世界觀，是如何活用在各式各樣的設計
當中。以森林或樹林的某個角落為場景，作為出發點的設計，將原
本是自然界的印象擴大解釋來加以發展，應該是今後也可以持續被
加以活用的設計方式。

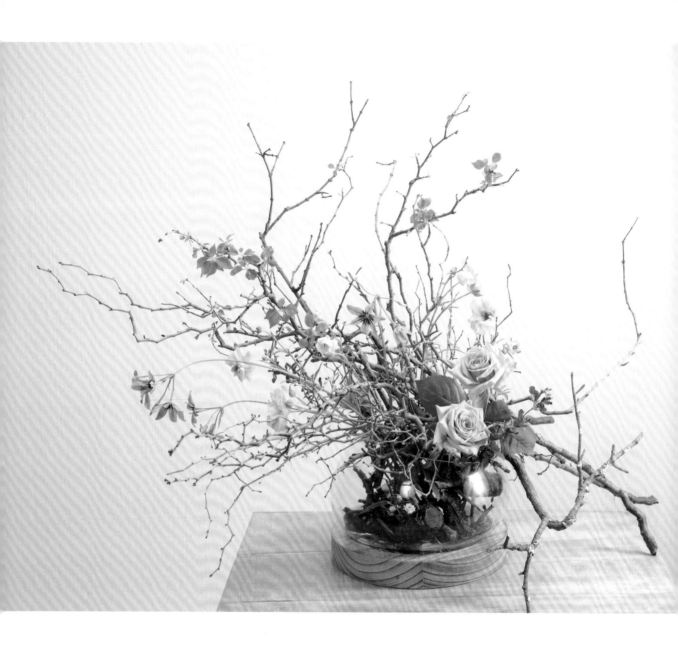

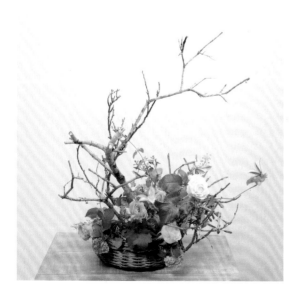

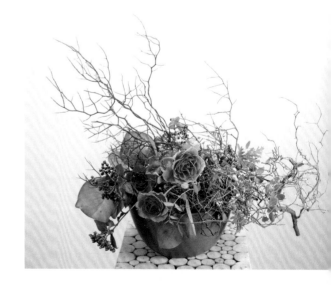

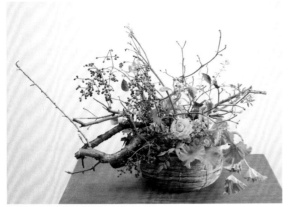
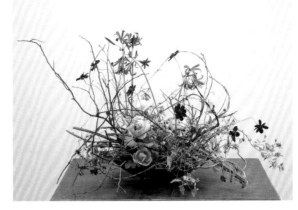

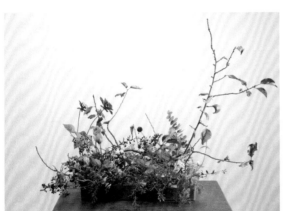
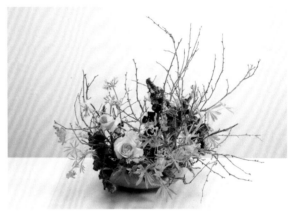

架構

Gerüst

這個是最初必定要將其定位為一個非常重要的主題。在解說文的部分，詳細記述了這些範例的重點。除了要參考圖片之外，也必須要注意設計當中的技巧及配置。

根據所選擇的花器不同，完成作品的方式在理論上也不一樣，因此請當作範例來參考即可。

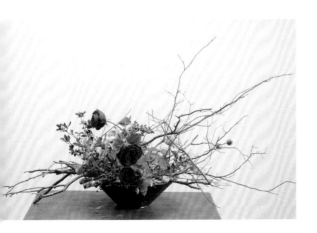
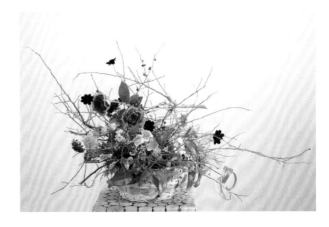

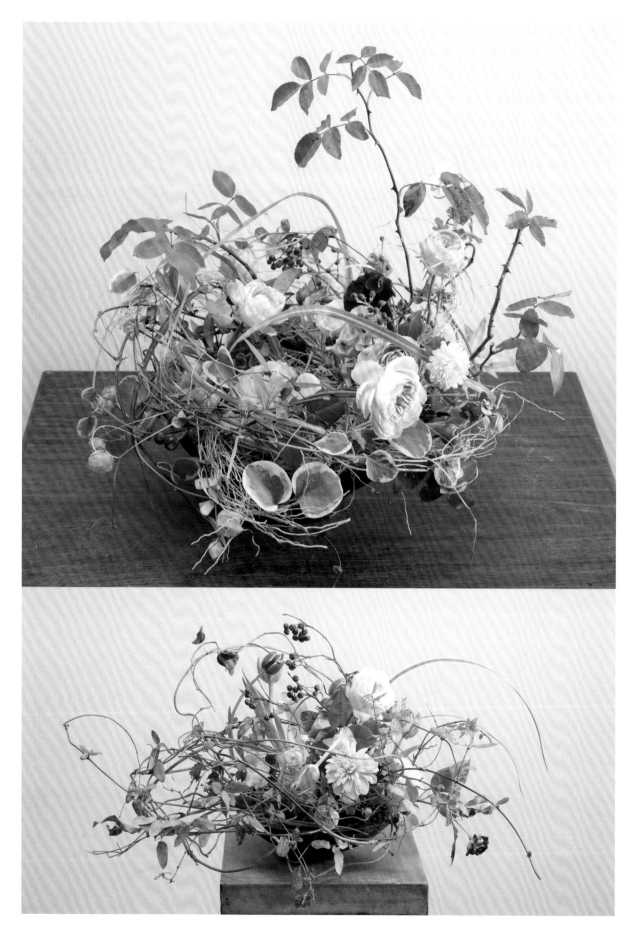

纏繞

Gewickelt

在纏繞動態的設計當中，可以看見許多樣式，而這些樣式的出發點都是來自自然界。有嚴格遵守以自然界為出發點的設計，也有稍微誇張化纏繞意象的設計，存在著各式各樣的設計方式。這些自然感的程度多少會有所差異，因為這些作品都是以不同程度的自然界作為出發點，來形成作品的意象。所以，自然感的強弱本身並沒有好壞之分。

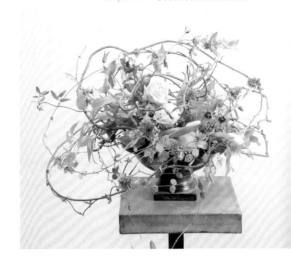

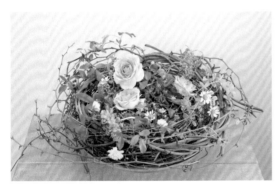

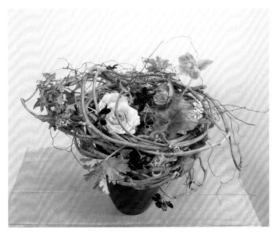

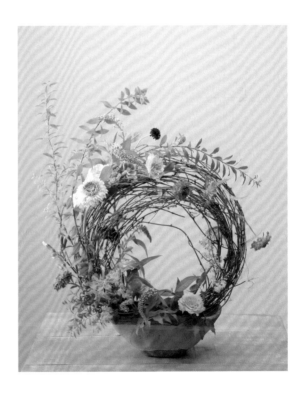

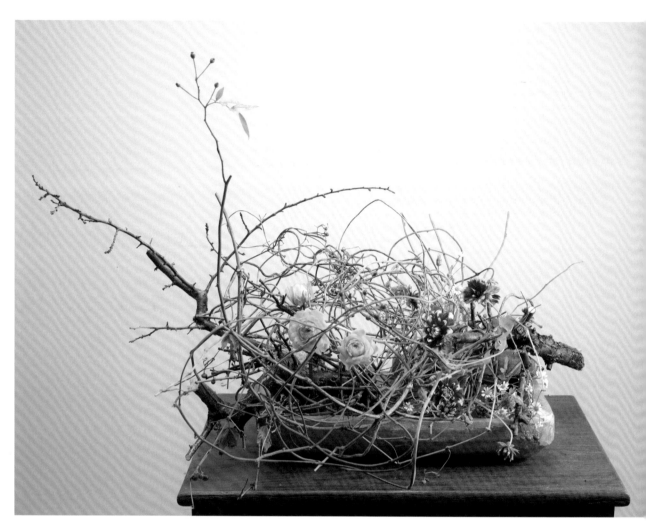

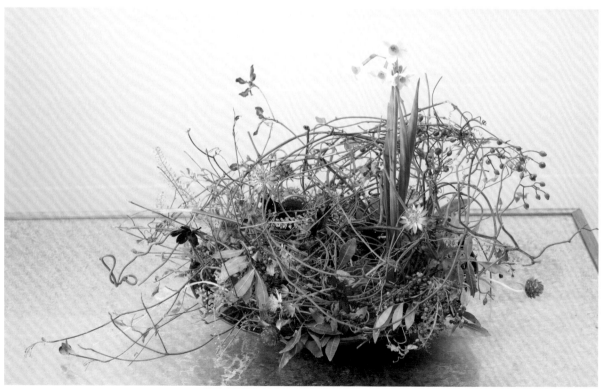

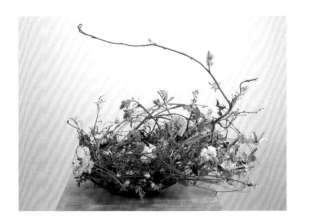

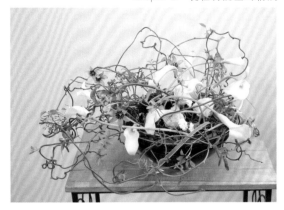

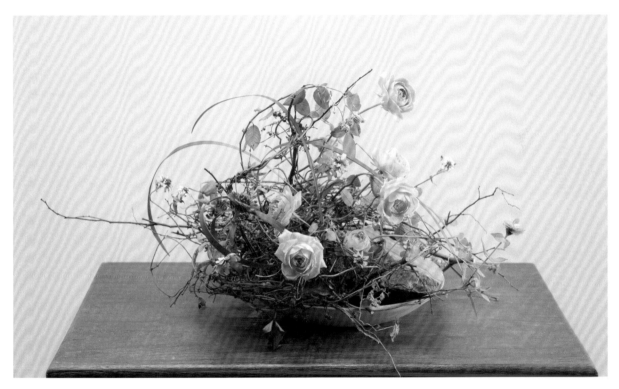

交織

Verwobenes

以「交織」作為最初出發點的作品，顯然是
從自然界的無秩序中所展開的世界觀。雖說
與素材的相遇是很重要的，不過，要如何處
理「交織」所呈現的不具備系統與法則的動
態感，則幾乎都得依靠創作者本身的靈感及
對自然的觀察。沒有法則＝無秩序＝需要高
度技能。

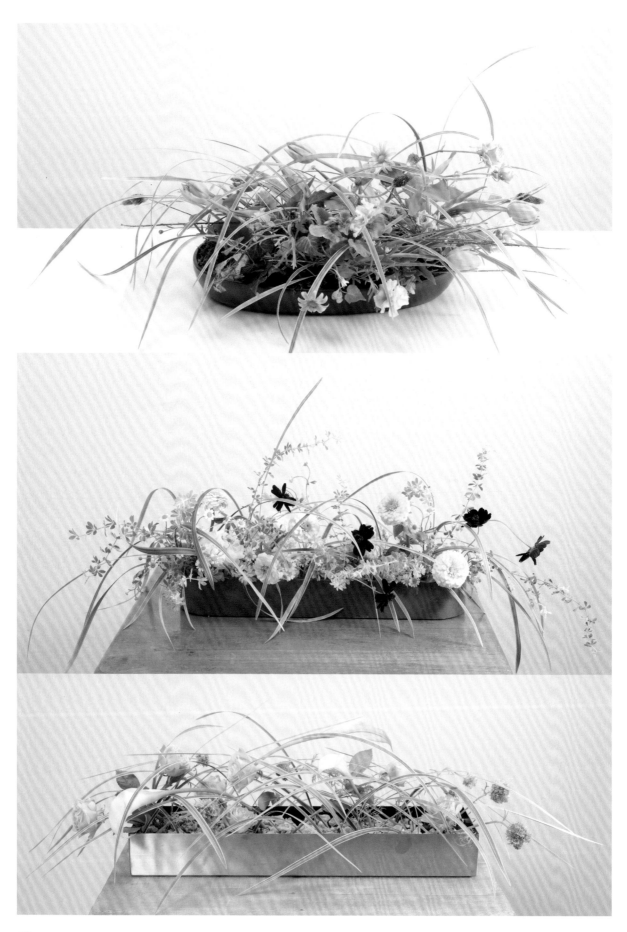

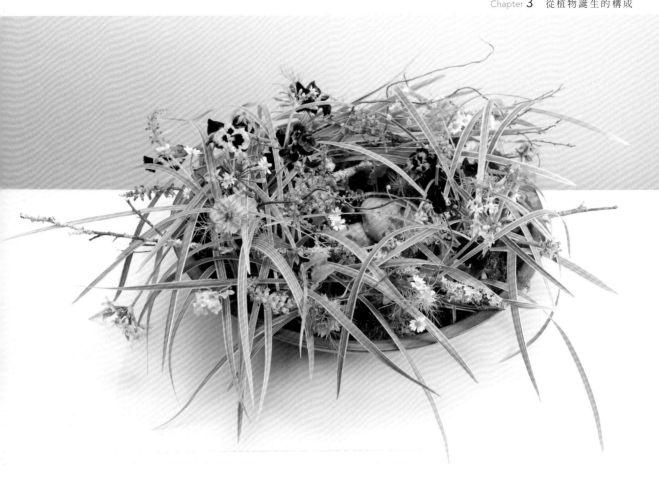

交織
（系統）

即使不使用隨意彎曲的植物，也能夠作出交織作品。首先在左頁當中，透過「橫向運動」來前後配置花材，就可以構成交織的模樣。而右頁作品中，則是進一步應用此一法則的活用作品。詳細的製作方式，請參考解說頁面（P. 81）。

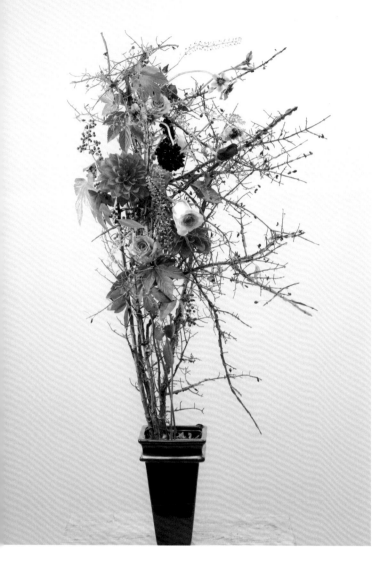

架構
（靈感）

架構是來自於從自然界得到的印象（詮釋）所誕生的構成，這種構成可以自由活用在各式各樣的設計當中，包括對於植物動態的詮釋、封閉的輪廓、物件、花束等各種活用方式。

Design/Mai Yanagi

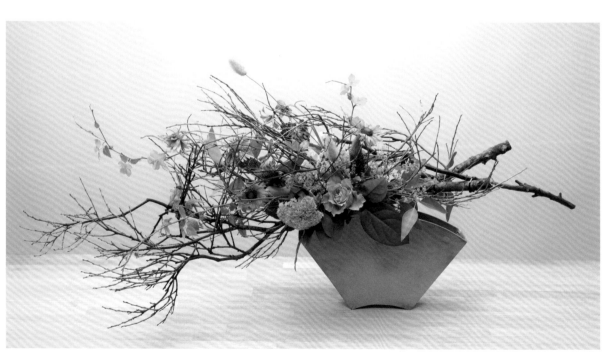

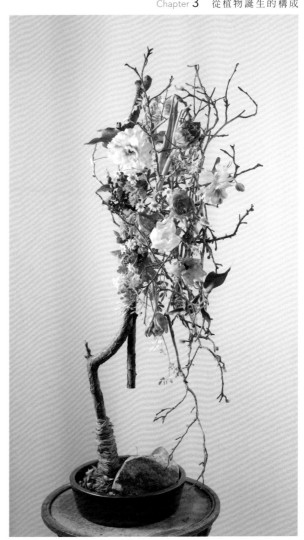

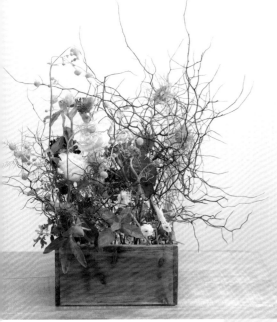

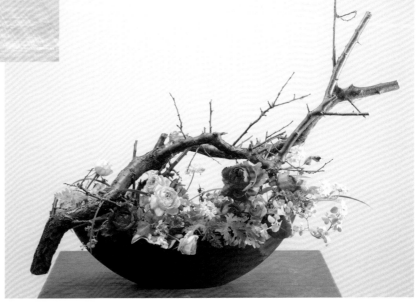

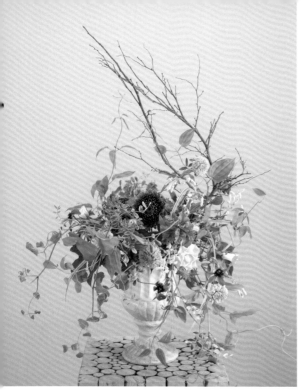

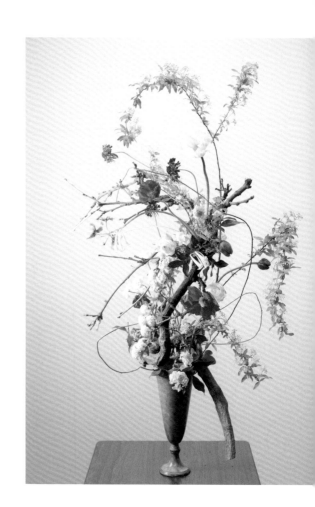

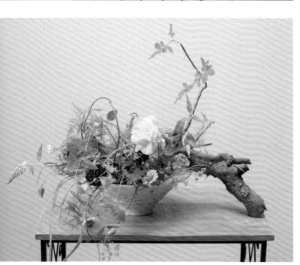

迴旋（渦旋）

Swirling

「纏繞」的構成，會需要考慮纏繞本身的行
為、纏繞的方向及整體的流動，因此無法再有
更多發展。在此則是用植物動態本身的「迴
旋」、「渦旋」當作主題，轉換成與自然界無
關的動態來當作主題。如此一來，就能夠挑戰
至今無法表現的風格，這是一件富有樂趣的
事。

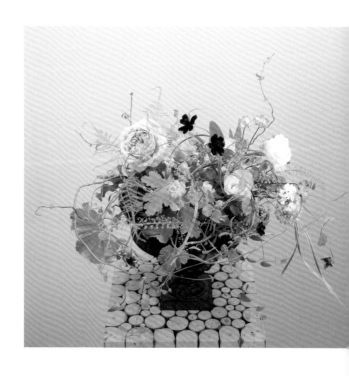

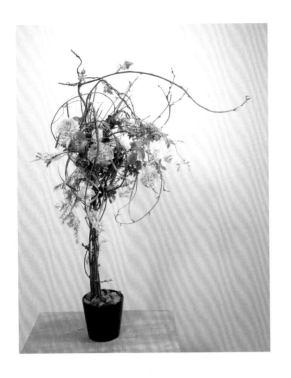

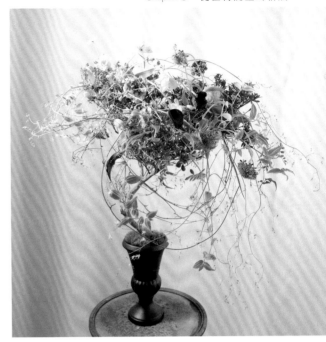

透過迴旋（渦旋）可以產生纏繞之外的表現方
式，是一種可以搭配各種造型的動態主題。也能
夠使用各式各樣的花器形狀，至於物件的作品，
因為需要一個基座點，能讓人發揮設計和造型
力。

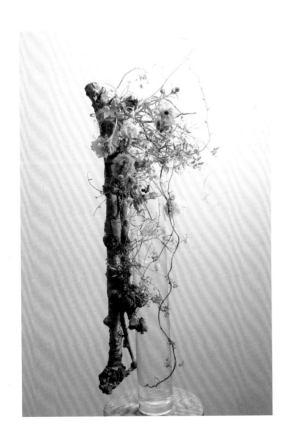

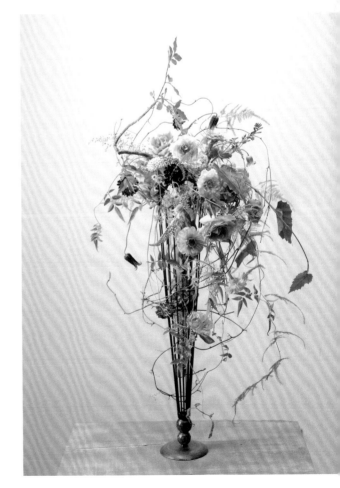

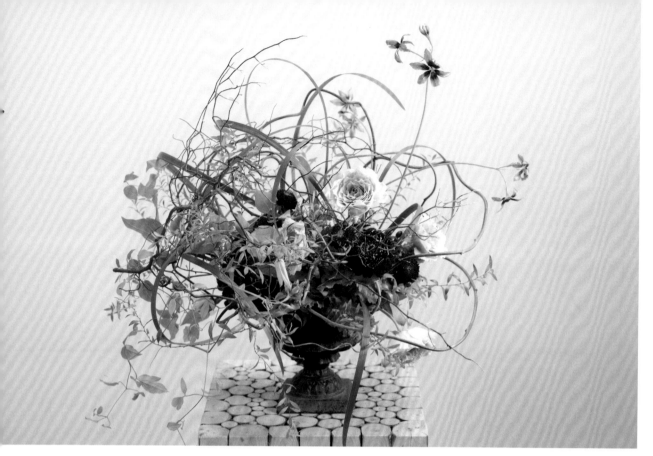

編織包覆

umweben

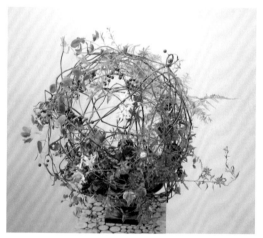

在「編織」構成當中，又誕生許多更細的主題。其中一種
的構成，是作品中間有一個塊狀物或某個物體，而周圍以
「編織包覆」的方式，來加以包覆作品的樣式。隨著包覆
的形狀與比例不同，主題也會有所變化。

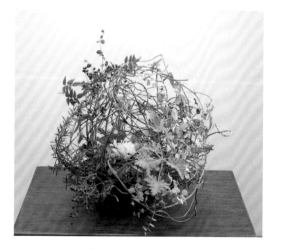

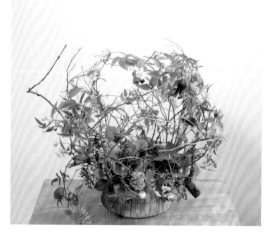

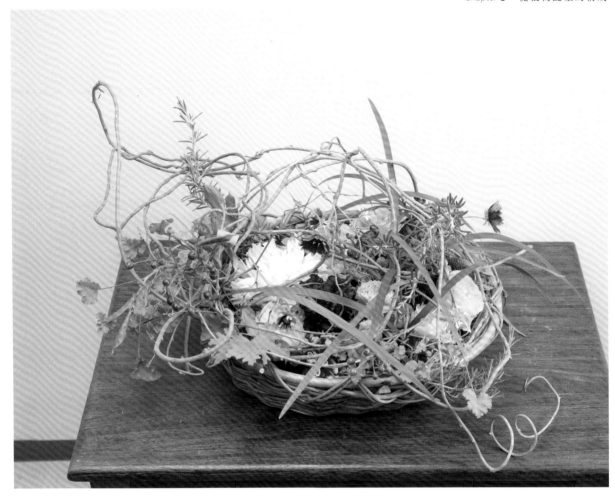

豪華的

opulent

雖說「豪華」這種說法，通常是在料理界所使用，但在花藝設計的領域中，將過去繼承下來的風格，加上兩種思考方式與動態，就能表現出「豪華」與「繁複」。其中一種代表的手法就是先以「集團mass」構成來埋入，接著追加「編織」的手法來加以完成。可以說這裡會需要某種程度的古典風格。

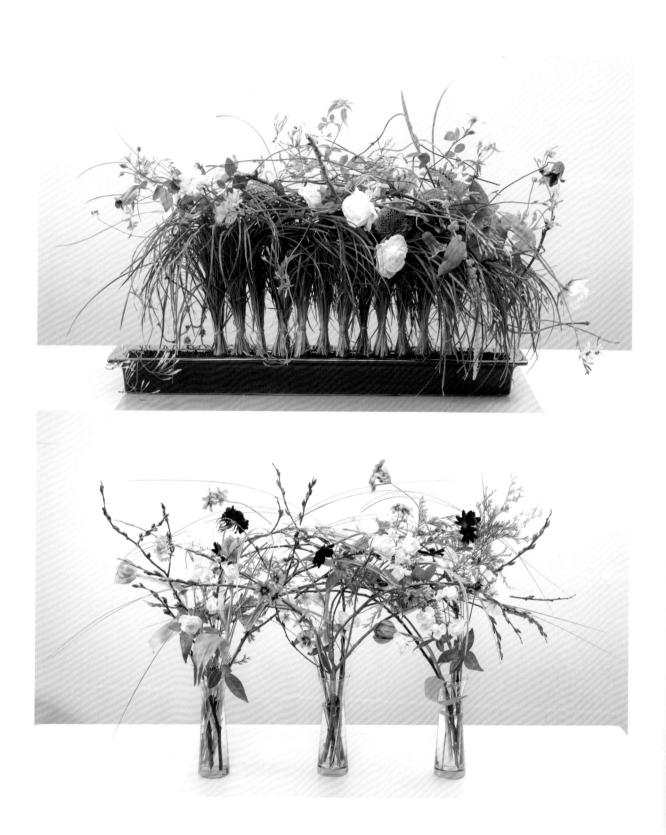

Design/Yoko Kondo

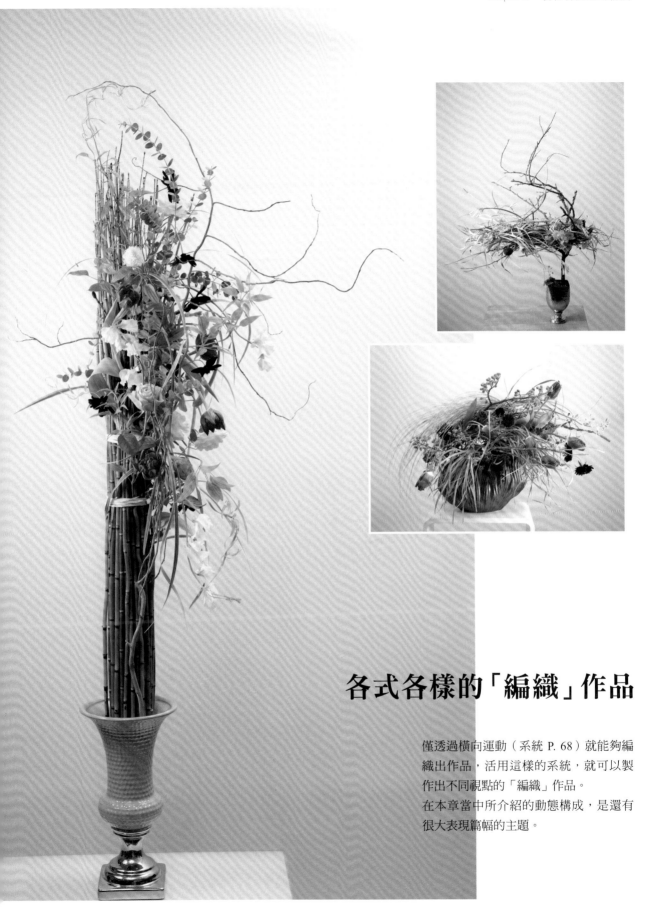

各式各樣的「編織」作品

僅透過橫向運動（系統 P. 68）就能夠編
織出作品，活用這樣的系統，就可以製
作出不同視點的「編織」作品。
在本章當中所介紹的動態構成，是還有
很大表現篇幅的主題。

◎系統

「自然界的動態」

◎重點

「架構」「迴旋（渦旋）」「交織」

➡出現 📖 的符號時，請參照花職向上委員會的系列書籍。詳情請參照P. 3的「本書的構成」。

在1950年代時，花藝設計界開始對自然界出現大量的想法，也就是所謂的「植生」被開始研究，正當人們開始討論在自然界中是否還有更多面向可以學習時，在1969年，平行構成（技巧）發表於世。單純地將花材用宛如生長的方式來平行配置，以此為基準的構成在花藝設計領域造成了一陣狂熱。

同一時期，許多研究花藝設計的人們，以手當成架構來觀察自然界，嘗試是否能夠再現被截取的自然景觀，因此到森林或山間散步，成為一種流行。

手的框架

透過這一類的嘗試，誕生了許多的表現方式，其中產生了一種值得傳承給後世的重要的「構成」方式，也就是從「架構」出發的動態連續構成。

這種構成方式，在前一本《花藝設計基礎理論學》中也有簡單介紹過了，在此將會詳加介紹。
➡📖Plus P.85參照〔架構〕

所指的是骨架，直接字面翻譯也就是建築裡做為支柱用的鋼骨部分。例如花束用的底座，我們也可稱之為架構。

在這裡所說的架構是指作品到最後（包含完成）都會被看見的骨架狀態，因此就使用這個用語來當作主題名稱。

以第一步來說，因為這個主題本身就是從自然界中的動態所抽取出來的，建議將自然風當作出發點，在某種程度上依循自然會比較好。要點可以整理如下：

（1）配置上必須要有節奏。
➡📖基礎①P. 18參照〔節奏〕
（2）基本上以非對稱的方式來製作。
➡📖基礎①P. 40參照〔轉換成重點或密集與擴散〕
（3）作品完成時必須要有美麗的姿態。
➡📖基礎①P. 58參照〔形狀與姿態〕
（4）插花順序在配置外觀之後是很重要的。
➡📖基礎①P. 84參照〔插入順序〕
（5）因為會使用複數焦點這樣的技術，因此基本上會需要「導回」的動作。
➡📖基礎①P. 104參照〔A＝Z〕
（6）因為是以自然風為出發點，因此要活用植物本身的特性。
➡📖基礎①P. 118參照〔自然風（了解植物的內在）〕

此外，最初的基本形會以圓形的籃子來進行製作。一開始先讓外觀（某種程度上決定大小與姿態的手法）形成，此時一定要讓架構的動態比起籃子的口徑更大，並向外展開。在這時如果還加上「導回」的動態，可以形成更好的架構，也能夠得到導回的效果。請參考下一個樣式（重點的移動）的範例。

接下來，基本上就是一面考慮（1）至（6）的注意要點，一方面進行製作。

▌架構

（Gerüst〔德〕）（骨架）

這是一種自然界裡可能會崩壞的動態形式。Gerüst

模式（重點的移動）

　　同時也作為出發點的「架構」，在學習基礎時是非常方便的構成方式。以下的說明並非絕對，但是以最簡單的進行方式來加以說明。

（1）使用枯枝等枝幹來形成架構。在此時會形成作品外觀，因此需注意的枝幹的姿態（在範例中重點位於右側）。

（2）雖說是照著插作順序插花，但因為在架構擁擠的地方（重點的地方）不容易加入花材，所以在相反的地方會加入大量素材。同時一邊考慮節奏感，A＝Z（導回效果）等來進行配置。

（3）隨著作品逐漸完成，可以看到重點會轉移到和原本相反的位置（重點往左側移動）。

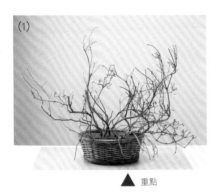

(1)

▲ 重點

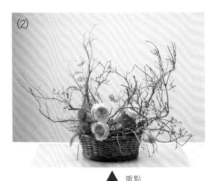

(2)

▲ 重點

雖說並非必須如此，不過這是最容易配置的原則，請務必加以參考。

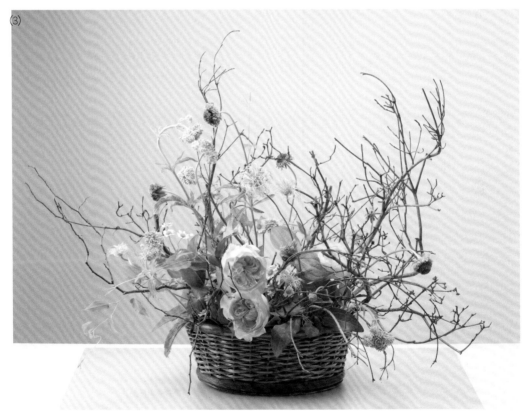

(3)

▲ 重點

設計

　　學習並了解架構的基本效果之後，務必以架構為出發點，去嘗試各式各樣的設計。本書之所以沒有各種設計的詳細介紹頁面，是因為這些主題都可以讓設計者自由轉換成自己的設計。

　　即使是出發點相同，且具有相當歷史的主題，隨著設計者的手藝，還是可能發展出各式各樣的表現。

纏繞
（Gewickelt〔德〕）

在架構之後出現了所謂的「纏繞」。在自然界中，經常會看到捲曲的藤蔓類植物雜亂無章的纏繞在枝幹的空間之中，這個主題就是取之為樣式。因為這個主題是從「自然界」所誕生的，因此請務必記得下述順序。

在製作時不單只思考要「纏繞」「捲曲」，同時也不能忘記出發點。

如果能確實考量到出發點，就可以理解與自然的配合程度。架構與「纏繞」兩者彼此非常適合搭配。在此記述的基本手法，與架構處完全相同。

（1）配置上必須要有節奏。

（2）基本上以非對稱的方式來製作。

（3）作品完成時必須要有美麗的姿態。

（4）插花順序。

（5）會使用複數焦點這樣的技巧。

（6）因為是以自然風為出發點，因此要活用植物本身的特性。

在一開始先在加入一點架構，要注意的重點與架構是一樣的。特別是在加入枝幹時，特別注意要在花朵開口上方展開（像是要以藤蔓類去覆蓋的感覺）。覆上適合架構的藤蔓類植物（也可以使用量販的藤蔓），並加入纏繞的動感，以這種方式來製成作品的外觀。

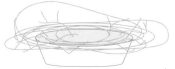

技巧

在此要確認所使用的技巧是以先前解說當中所提到的「A＝Z（導回效果）」為基礎，詳細內容請參照以下的圖解。

※ 單一焦點的情況：因為與纏繞的動態相反，所以不OK。

※ 以迴旋方式配置：雖然不否定這種方式，但是如果作得太過，會無法顯現出自然感，重要的是加入的花材分量要適當，或是在相反方向也必須要加入些許花材。

※ A＝Z：最終還是會最推薦這個技巧。雖說是環繞的圓形花（360°展開的四面花），但是對設計師（插花者）來說，還是要決定一個作品正面來進行配置，這可說是一個很優秀的技巧。

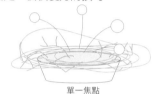

單一焦點

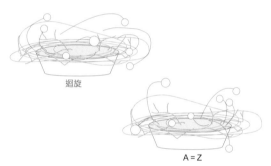

迴旋

A＝Z

纏繞動態的程度

在本章一開始，就確認了纏繞這個技巧的誕生是來自於自然界，最先是以藤蔓類植物先依附在架構之上，接著再開始進一步的大大的纏繞。將這些元素納入考量而作為花藝設計技巧的「纏繞」，在形成的過程當中，必須要有進一步的思考，也就是動態的程度。

關於這一點，並沒有一定的答案。無論是剛開始緩和的纏繞，或是刻意緊密的纏繞，這兩種都屬於纏繞的主題，重點在於最後作品完成時，整體想要產生哪一種動態效果。

例如這個作品（刊載於P. 65），就是以纏繞為出發點所製作的作品。利用藤蔓植物的動態，或整體的動感效果，看起來也可以形成下一個主題「編織」的作品。雖說這也和製作者或觀賞者的判斷有關，但在視覺

上可隨著纏繞的程度不同，讓作品產生變化的這一點，還是要加以理解。

編織

以架構作為出發點，再利用藤蔓類植物加以「鬆緩的」纏繞，接下來就會形成更大的流動感，上下或是左右以「縱橫無盡」的方式來纏繞穿越，就會形成編織的作品。

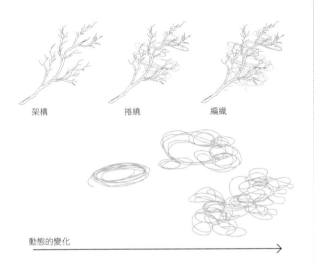

架構　　　捲繞　　　編織

動態的變化

這三種動態之所以彼此非常適合搭配，就是因為有這種動態的流動變化。

以自然界為出發點

（Verwobenes〔德〕編織）

從架構到編織的這些技術，都是以自然界為出發點。

基本的注意要點也都一樣：「節奏感」、「非對稱」、「姿態」、「插花順序」、「A＝Z」、「自然感」。

但在這種「編織」作品當中，或許最困難的是自然感，原因在於「無秩序」，也就是沒有特定的系統（製作方式）。因為缺乏一定的規則，讓製作過程變得困難，因此建議製作時，從「橫向運動」的作品開始學習編織。

橫向運動

一開始最容易製作的方式，應該是選擇橫長型的花器，單純以橫向動態去作配置。材料以搖曳生姿的枝幹類很適合，不過也可以使用像斑春蘭葉等具備細長直線的動態的材料。

以注意點來說的話，有以下三點：

（1）避免變成單一焦點

（2）線條的動態避免成為平行

（3）避免單枝孤立，要注意整體的交錯來進行配置

依照這樣的方式，就能夠完成「編織」作品，因為在作品當中加入了縱橫無盡的交錯（編織）。理由是，此處只集中於橫向運動上，大幅度的提高了製作的簡易程度。雖說在縱向並不加入材料，但為了讓作品看起來有厚度，依照花器的形狀，讓材料也能稍微有前後擴展比較好。

在基本的製作注意點上與其他技巧是相同的。

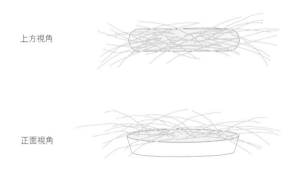

上方視角

正面視角

五角形應用

接著，在圓形的情況下，也可以使用相同的步驟來加以完成。

在圓形的花器中描繪五角形（使用實線或虛線都可以）。在其中一邊上加入以「橫向運動」為基礎的動態，比起完全的無秩序，可以比較容易地完成「編織」。當然，在某種程度上要單純使用橫向運動，不過即使加入不同的線條（配置方式）也是可以的。這也可以增加更多開始編織的機會。

為了要學習基礎，在無秩序（自然界）的編織作品當中，從「橫向運動」與「五角形應用」開始學習。以編織為出發點，在1980至90年代之間產生了許多式各樣的主題。因為在花藝設計領域，本來就充滿了各種可能性的動態主題!

例子：

· 編織包覆（umweben〔德〕）（參照P.74）
· 豪華的（opulent〔德〕）（參照P.75）
· 小捲軸（Kleine Spindel〔德〕）
以某種程度的棒狀物當作出發點，再加以纏繞的設計

除此之外還有許多主題誕生，不過與其介紹所有的主題，重點還是學習編織技巧，適應時代的延展性，來作為自己設計上的技巧之一。

迴旋（渦旋）
（Swirling〔英〕）

自從「纏繞」在世界各地掀起熱潮之後，似乎隱含了理解或是無意義的「規則」，在未經許可的情況下創建。

其中，從「纏繞」所產生的主題之一就是迴旋（渦旋）。以基本概念來說，與纏繞是一樣的，但是並不算是從自然界所生成的主題，而是意指動態本身。

例1：以海流等彼此碰撞的渦旋模樣來作比喻的話，有大渦旋、小渦旋，或正在形成的渦旋，這些每一種都是屬於迴旋（渦旋）。

例2：以藤蔓類植物為代表，可以加以迴轉、彎曲、纏繞、編織等方式來改變其外表，這些都是屬於迴旋（渦旋）。

整體來說可以有非常廣泛的解釋，如果說對「纏繞」這個主題有所限制，那麼迴旋（渦旋）這個主題就是解除這些限制，這是一個可以讓今後花藝設計領域大大增加的設計。

可以單純的利用從花器中出發的動態等來活用。不過隨著設計的不同，也可以配合時代加以進化來進行製作。

Chapter 4

花 束

「比例」「技巧」

在本章節，是假設已具備
「螺旋花腳」、「平行花腳」、「捆綁收尾」的
花束基本處理為前提，進一步總結說明下一階段所需要的技巧。

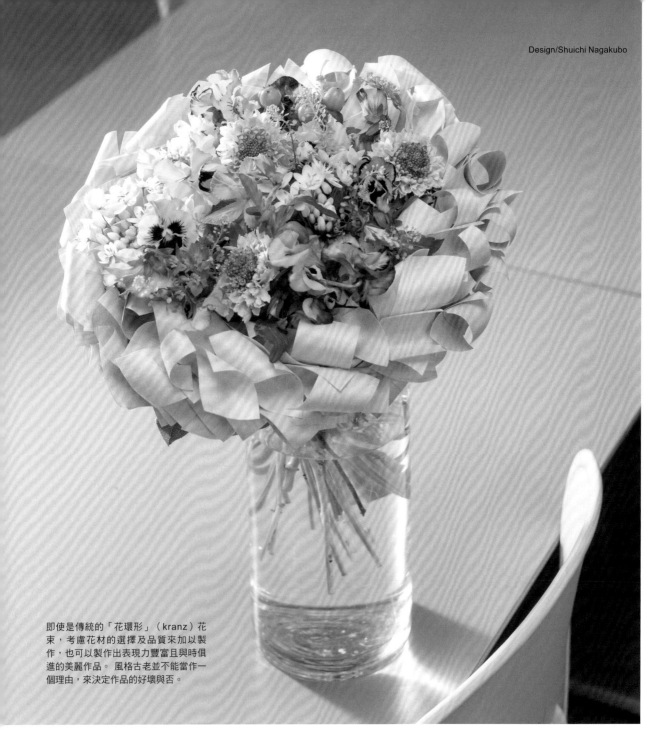

Design/Shuichi Nagakubo

即使是傳統的「花環形」（kranz）花束，考慮花材的選擇及品質來加以製作，也可以製作出表現力豐富且與時俱進的美麗作品。 風格古老並不能當作一個理由，來決定作品的好壞與否。

「比例」「技巧」

在花藝設計領域裡，花束可以作為其中一種的表現手法。 使用吸水海綿插花與花束之間的差異，只在於是否以手來加以綁束這一點上。

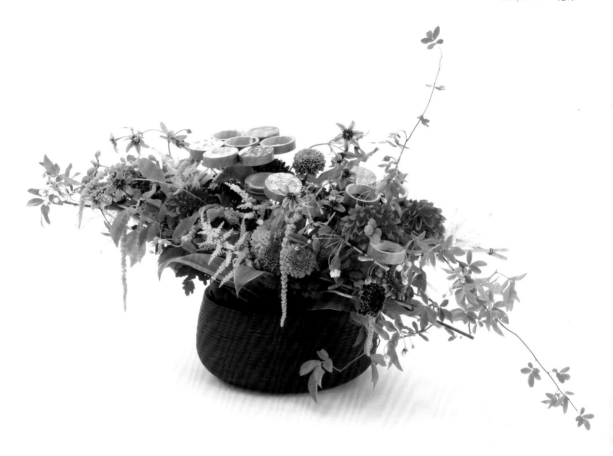

活用底座來加以製作。底座的部分也要考慮基礎的要素,製作
兩個層次,讓植物的表情可以更加清晰。在底座部分加入設計
性就可以提升表現力,這也是其優點之一。

Design/Kenji Isobe

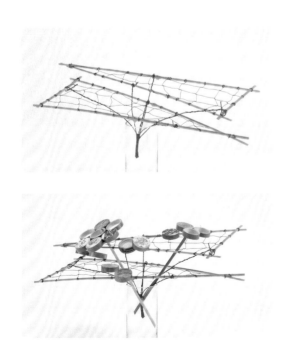

在此介紹的並非是基本的操作方法,而是特別關注
在比例與技巧上的內容。關於花束本身的發展過
程,以及花束的基礎,在其它章節已經介紹過了。
另一方面,有些許關於花束歷史的部分,因為在今
後具有豐富的活用性,在此嚴選其中值得記述說明
的內容,並加以收錄。
表現方式及主題等方面,與插作設計並無差異,所
以任何主題都可以思考「是否可能以花束方式加以
製作」。重要的是,在進行花藝設計時,不要將花
束當作是另外的特別種類。

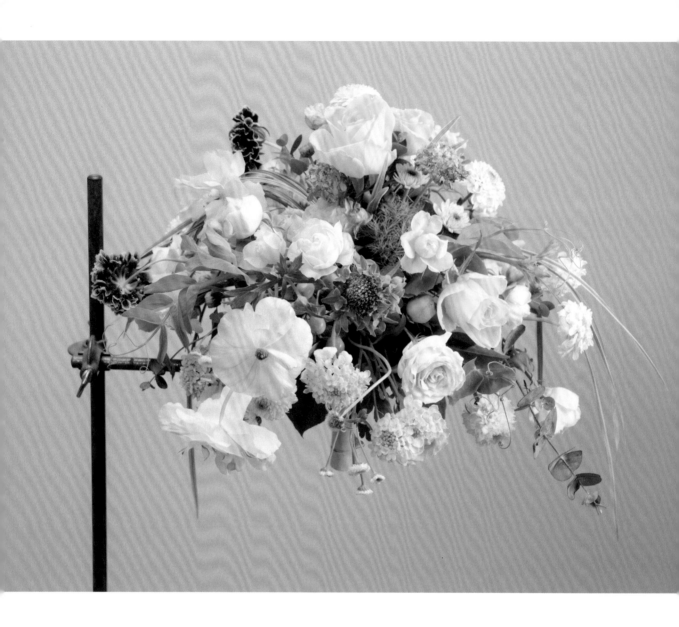

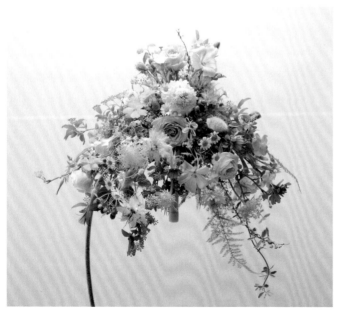

現代比例
（捧花握把技巧）

在此將教科書當中的一部分內容，透過
「比例」、「技巧」、「優點」、「活
用範例」等分類來整理，藉由這些分類
形式來開始理解。在此不用實際的花
束，而選擇使用捧花握把的樣式，是因
為這種技術，在今後將會成為必要的技
巧之一。

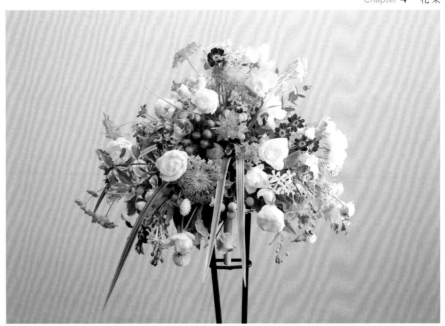

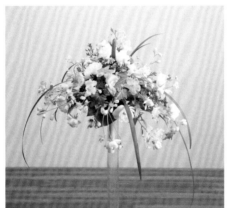

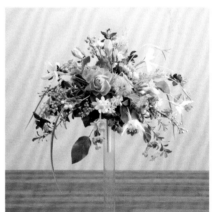

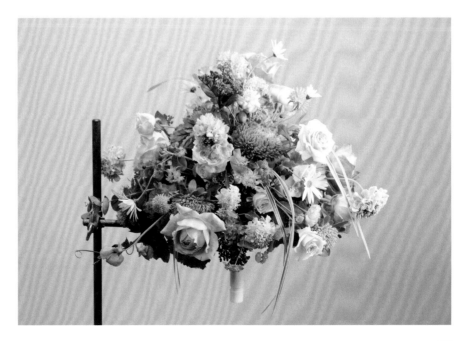

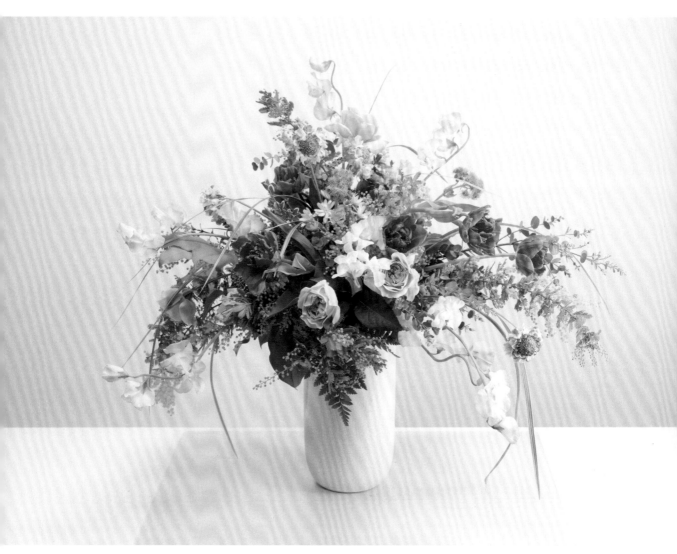

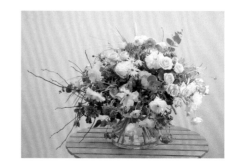

現代比例
（花束技巧）

一旦理解了「形狀」，就能夠開始製作花束。花束的技巧是濃縮的，包括比例、展開角度的時機、填充花的使用方式及握把的方式等。作為技巧，是可以更進一步去提升的，因此請將這裡的主題，當作進階的題材來加以活用。

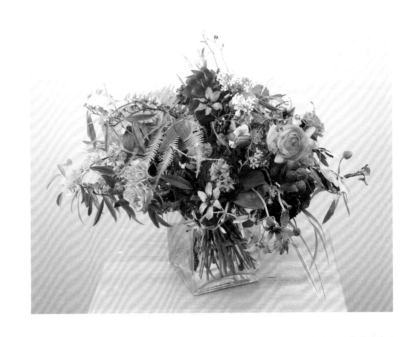

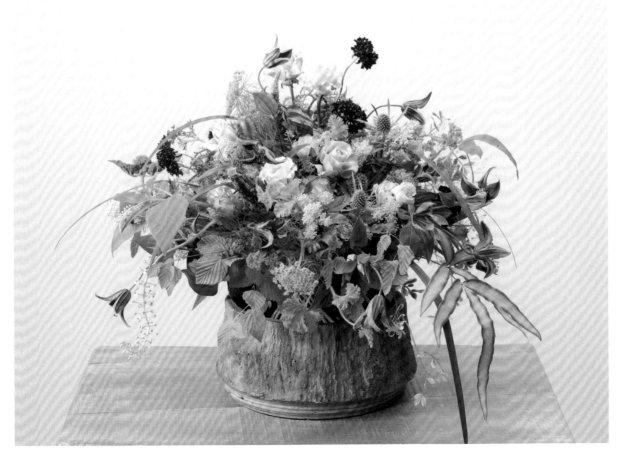

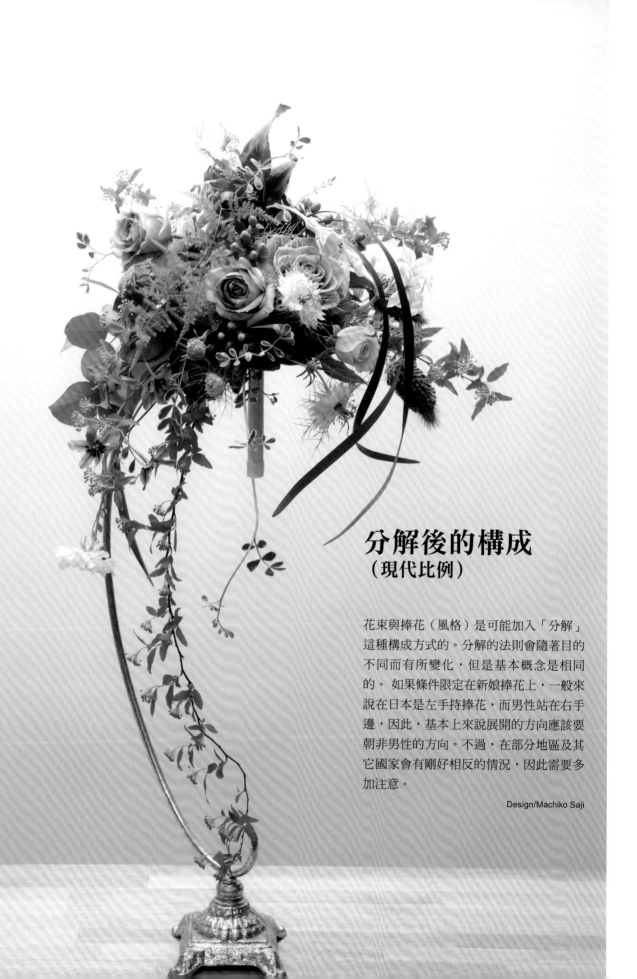

分解後的構成
（現代比例）

花束與捧花（風格）是可能加入「分解」
這種構成方式的。分解的法則會隨著目的
不同而有所變化，但是基本概念是相同
的。 如果條件限定在新娘捧花上，一般來
說在日本是左手持捧花，而男性站在右手
邊，因此，基本上來說展開的方向應該要
朝非男性的方向。不過，在部分地區及其
它國家會有剛好相反的情況，因此需要多
加注意。

Design/Machiko Saji

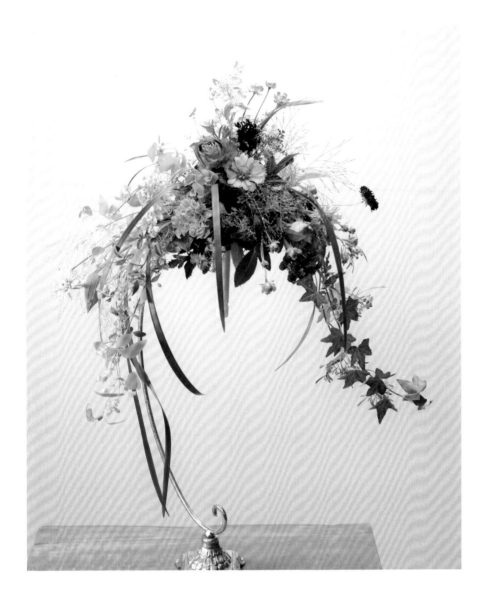

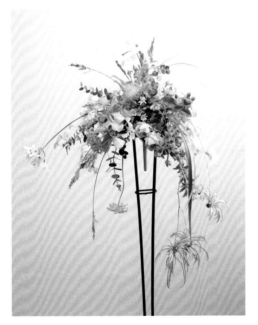

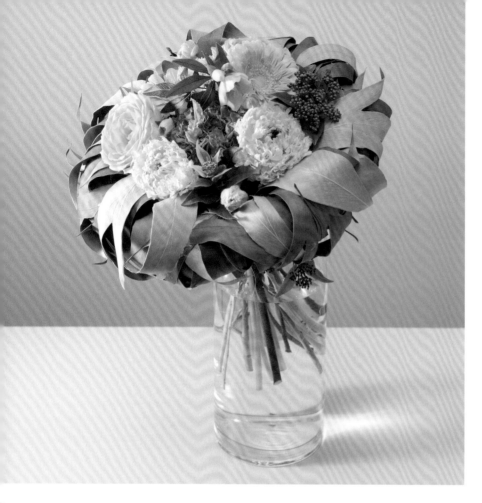

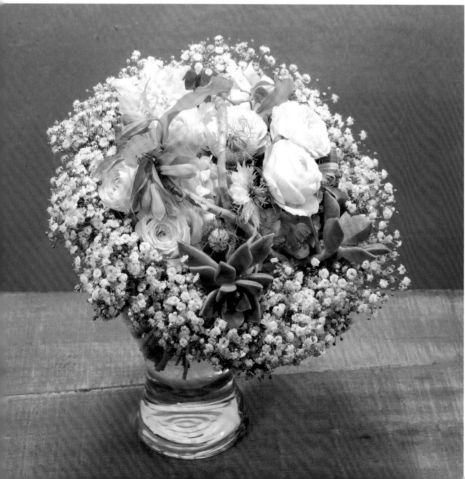

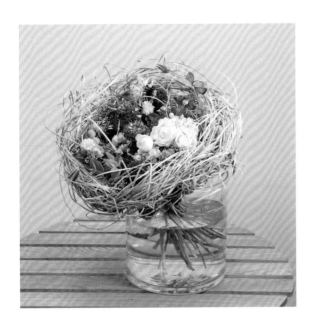

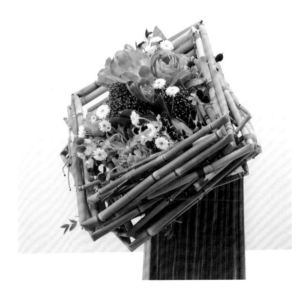

帶有框架的花束

Strauß mit Umrahmung

運用各式各樣形狀的框架，在其中製作花束的
一種方式。其中以花環（kranz）最為代表，
除此之外也可以運用其他的形狀來製作。框架
的素材也有許多種類，有各種不斷延伸的可能
性。

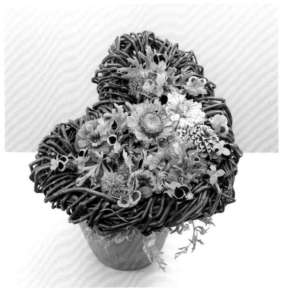

Design/Mieko Yano

帶架構的花束

Strauß mit Unterform

通常要讓花束的規模膨脹變大時，會使用填充花來進行製作。不過，在此要介紹的是作為輔助技巧用的「架構」，這是在許多場合下都會被使用的方式。就輔助技巧而言，以細的素材所組成的架構比較便利，可以完成水準更高的花束。

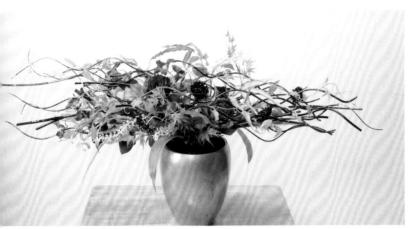
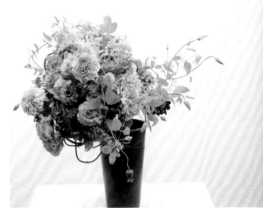
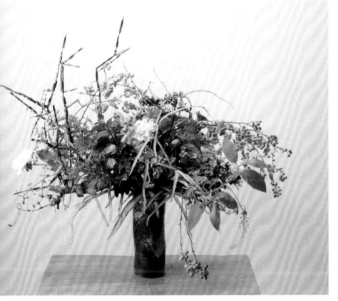
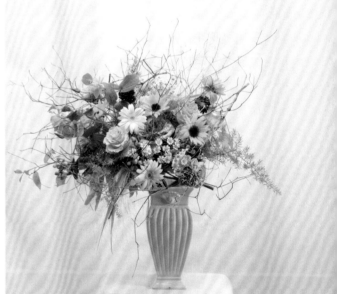
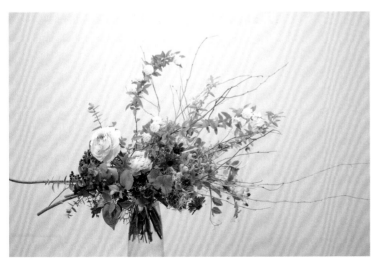
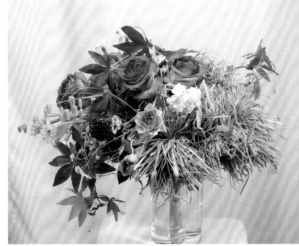

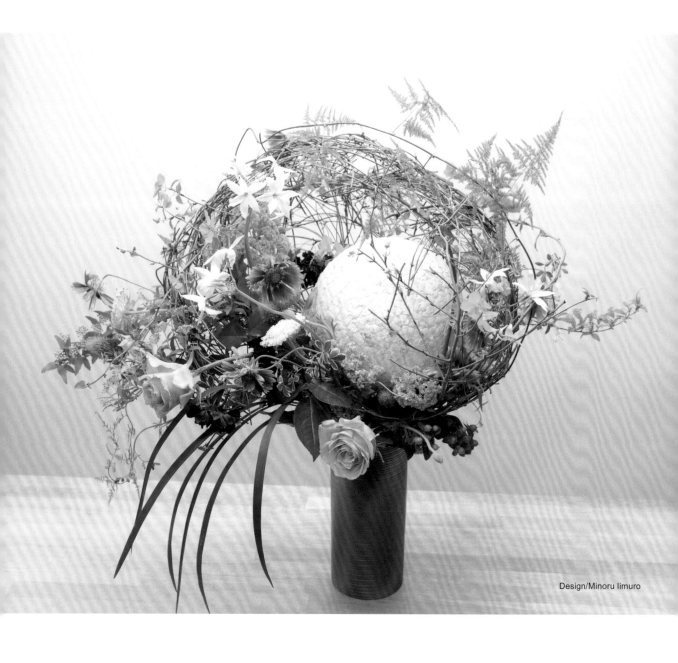

帶架構的花束

Strauß mit Unterform

架構不單單可以作為輔助技術,也可以在設計層面
有所助益,即使不將所有的素材(花與異質素材)
以手綁方式固定,也可以將素材融合入架構之中。
如此一來,在形成架構時,要考慮以哪種設計來進
行製作,及考慮所要表現的方式。更進一步來說,
架構一方面可作為輔助技巧,一方面可以讓人完成
前所未有的花束形式。

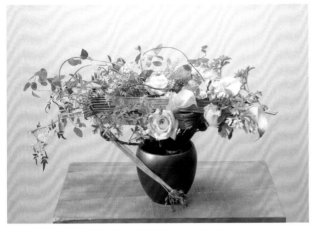

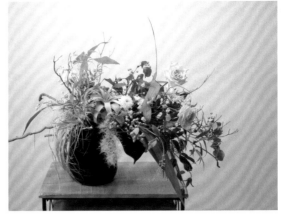

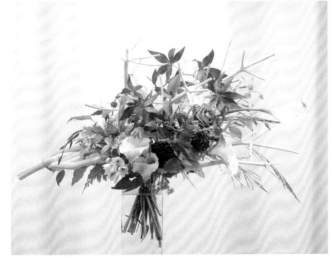

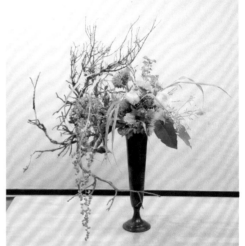

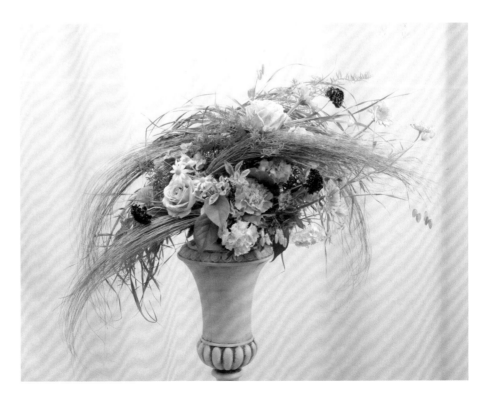

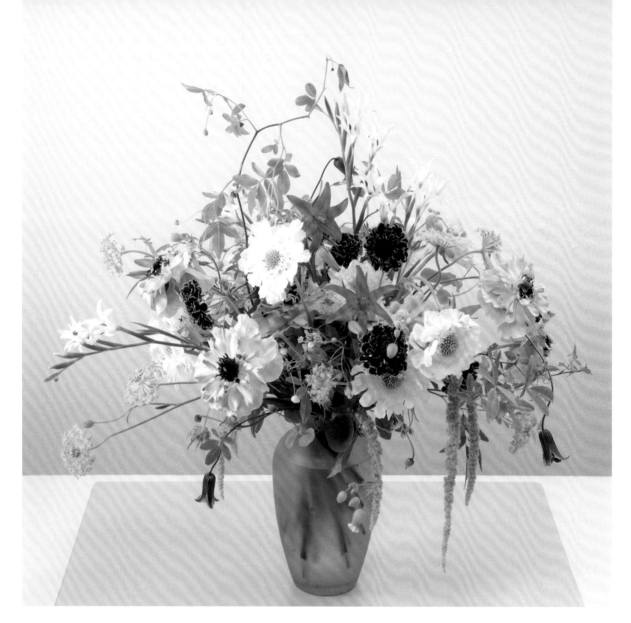

花瓶花束

Vasenstrauß

在花束的發展歷史當中，這個種類是屬於不用綁束的花束。使用花束專用的花器，讓花束最細的部分，剛好配合花瓶的開口位置。 這是會讓人思考，花束是否需要綁束的一個範例。

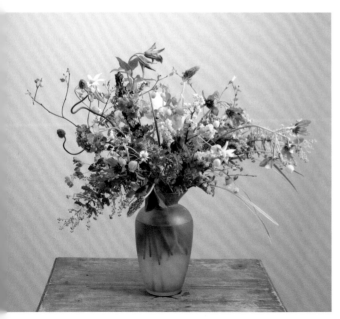

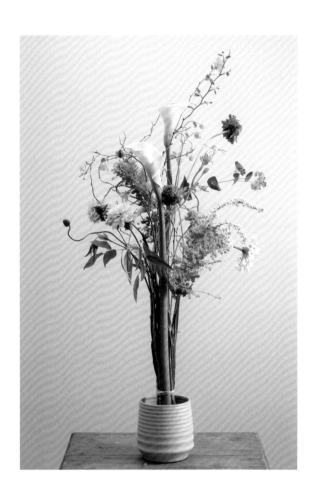

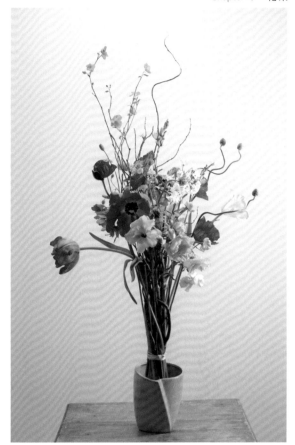

高位手綁花束

hoch gebundener strauß

一般的花束，會以手的正上方為焦點。將重心
移至較高的位置，就可以完成前所未有的類
型，這是在花束發展過程當中的一種類型，傳
到日本之後，成為廣為使用的風格。

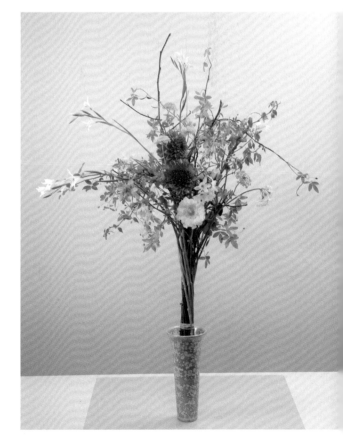

直立型花束

Stehstrauß

這是增加了直立造型的花束。經過了一段歷史發展，在「姿態」（Figur）全面出現的過程當中，直立的姿態是當中相當優美的。為了要讓花束站立，必須要依賴「某個東西」，但在完成作品時，仍要考慮整體空間的平衡及作品的張力。

Design/Shoko Ikeda

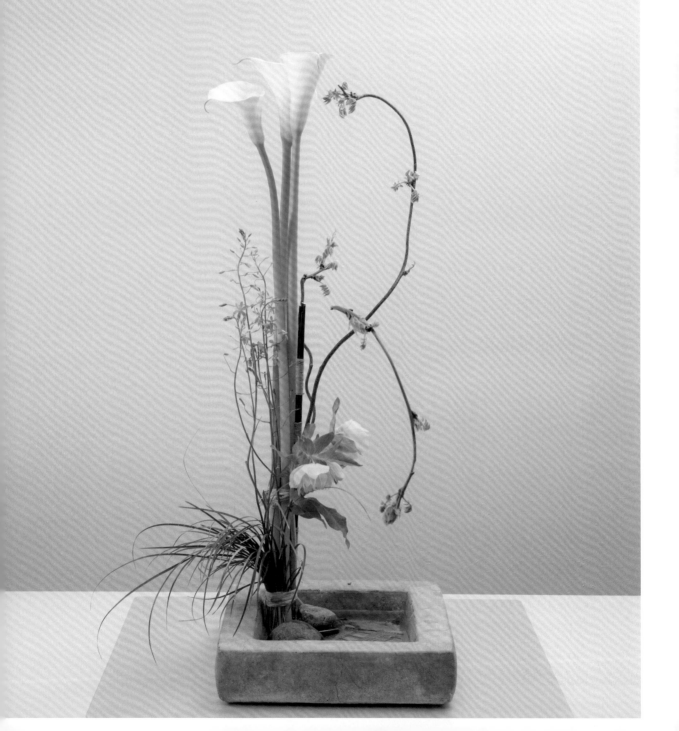

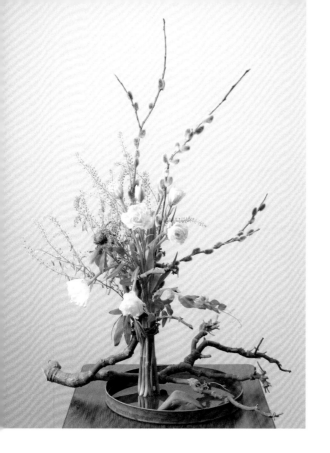

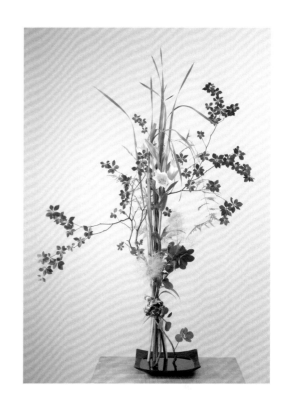

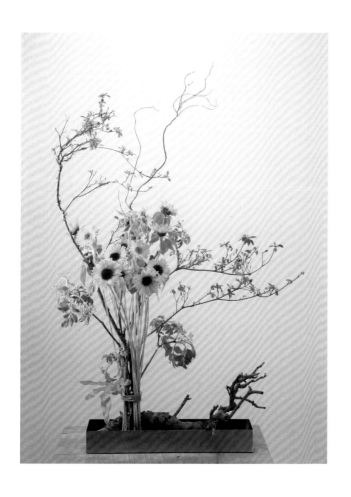

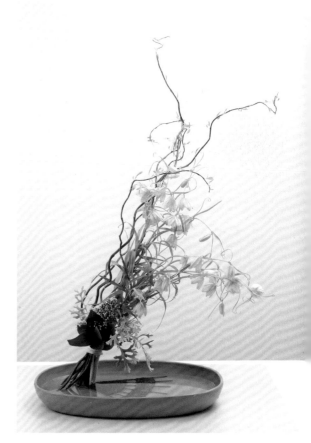

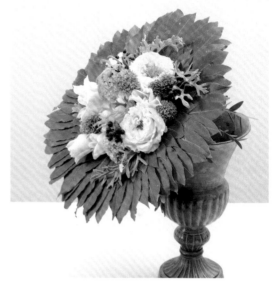

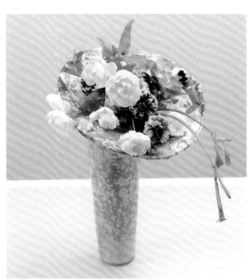

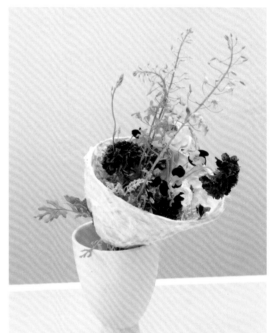

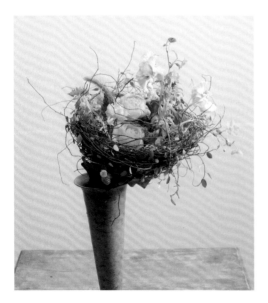

帶花邊的花束

（上半部分圖片）花束樣式（Bouquetstil〔德〕）是從
Teller Bouquet盤狀花束所承襲下來的一種風格，因為有
一定的樣式，所以有固定的規則。另一方面，下半部分
圖片（Manschette〔德〕）袖口風格，則沒有特殊的歷
史，因此可以有自由發想的可能。在帶花邊花束這個種
類當中，也存在著各式各樣的風格。

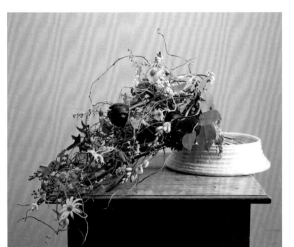

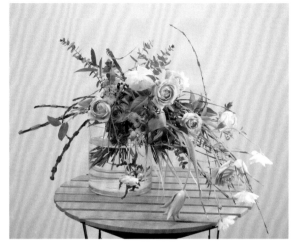

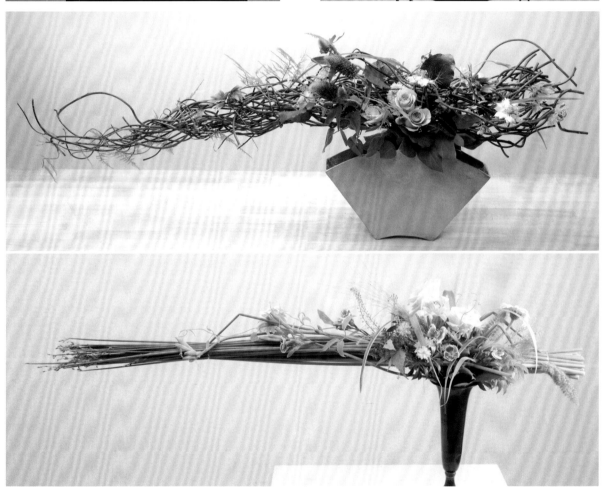

橫向展開的花束

花束並不一定是用來贈送的，並不是說螺旋花腳就一定要能夠站立，螺旋花腳只是技術的一種，讓花莖切除的方向與角度有所規定。稍微理解各種花束的造型之後，就會在不知不覺當中，任意地給自己定下許多規則，為了避免這種情況發生，在此只介紹少量的樣式。

◎系統

「比例的變革」「分解後的構成」

◎重點

「框架」「底座」

➡出現 📖 的符號時，請參照花職向上委員會的系列書籍。詳情請參照P. 3的「本書的構成」。

關於花束的歷史名稱會在本章的最後加以解說。以花職向上委員會來說，將花束的基本概念，單純認知為「以手綁束的東西」。當然，隨著綁束造型的出發點的不同，及綁束行為不同而會有所變化。因此，英文中的「Hand Tied Bouquet」（手綁花束）應該是最適合的說法吧！

在日本量販店可以找到包裝好的小花束，而在鮮花店也會有被禮物般包裝的花束，也有可以直接投入花瓶的手綁花束。這些花束之間基本上並沒有什麼區別，都可以被當作是以綁束行為所形成的花藝作品。

通常在製作盆花時大多會使用吸水海綿，但在花束設計我們則無此區別，所考慮的單純是以手綁束的手段、行為與手法。

於2018年開始，德國等海外地區在稅制方面，有了將花束的稅金調整便宜的政策。因為在稅率設定上，將花束與花苗等當作日用品，而將盆花當作禮物（奢侈品）的定位。從這方面來說，有助於花藝師們繼續貢獻其技術。

在此所進行的解說，都是與綁束行為相關的，至於完成品的平衡及重量等則是另外的問題。例如，談到禮物用、贈送用途等，則可能需要另外加以說明，在此僅彙整及說明在技術上所需要的必要資訊。

基本的螺旋花腳技巧已經在基礎理論學中加以說明了，這裡為了要更進一步，所以會以歷史發展及技術細節為講解重點。

➡📖基礎① P. 76參照〔螺旋〕

此外，花束的歷史相當悠久，已經發展演變成各種風格，但在此我們只集中說明，將重點介紹在目前不可或缺的歷史和技巧。

現代比例

以圓形的球狀花束來說，在表現力與造型力上已沒有延伸發展的空間，所以才開始發生「比例的變革」。

圖中的1是古典的圓形比例。比例是1:1至1:2左右的倍率。

接著考慮現代的定義，來進行比例的變革，也就是縱橫的比例變革。如圖中2所示，拉大橫長並縮小縱長，以此成為一種主流的方式。

但以花束的宿命來說，畢竟還是有焦點的安排，將許多材料集中在此區域。以圖中3來說，據說就是以這種條件，結合十九世紀末到二十世紀初流行的現代主義建築屋頂的形狀，進而生成的風格（圓蓋形）。

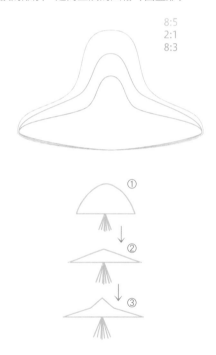

8:5
2:1
8:3

①

②

③

比例的調整方式

事先準備結束之後，首先要先決定尺寸大小的標記，在前後左右插下數朵花，以日本人的體型來說，大致上是直徑22公分為基準。

接著先從Top（上方）開始配置材料，基本上會需要使用到所有種類的花材，因為上方的塊狀整體，會成為作品的焦點。

基本的寬度與高度的比例來說，8：5、8：3、2：1是最常使用的比例。

➡📖基礎① P. 37參照〔比例〕

在近似黃金比例的情況下，基本的高度以直徑除以1.618來計算。

範例8：5（直徑22cm的情況下，高度為距離焦點約13.5cm處。）

範例8：3（直徑22cm的情況下，高度為距離焦點約8.4cm處。）

範例2：1（直徑22cm的情況下，高度為距離焦點約11cm處。）

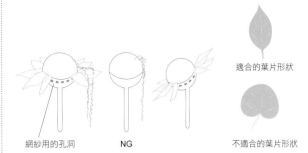

網紗用的孔洞　　　　NG　　　　不適合的葉片形狀

適合的葉片形狀

進行到這個步驟時，就可看出橫長的比例，在最低的區域配置花材時，必須注意構圖的方式。

➡📖基礎① P. 87參照〔配置・構圖（節奏）〕

最後，從側面觀看作品時，在半球形的外輪廓上要配置適當的材料來形成連結，如此一來就算完成了。

海綿花托捧花技巧　Modern-dekorativer Brautstrauß〔德〕

本來的主題應該稱作「現代裝飾性新娘捧花」，不過先就其內容理解後再來進行思考，才能連結到之後的發展。

原本就有半圓形的形式，但如果僅是停留在這種形狀，則無法繼續發展下去，要理解之後的發展，比較容易的方式就是從海綿花托捧花的變化應用開始。

鐵絲捧花

在使用捧花海綿花托時，一開始的底邊固定是重要的。雖說有可以輕易固定的現成品（網紗等），但是在學習基礎時，還是要以葉片來練習固定。葉片以北美白珠樹葉的形狀最為適合，銀河葉則不適合。

基本上不會在給使用網紗的孔洞中插花（植物）。（※在背面處理的步驟中，有可能會使用銀河葉等葉材。）

有確實在底邊配置網紗或葉片的優點，是即使安排愛之蔓、綠之鈴、珠串或緞帶等由上方垂墜而下的素材，垂墜感也不會顯得毫無生氣。當然，如果是想要設計成冰棒的樣子，則不需要這些基礎的處理。

通常會使用＃24鐵絲。

① 將鐵絲穿入葉片的表面（與一般的情況相反）。

② 以＃24為基準，如果設計比較大，可以使用到＃22。

③ 在基本大小的情況下，將鐵絲穿在葉片的中心附近（這是確實配置底邊部分的條件）。

④ 使用鐵絲的訣竅是，握著其中一頭的前端，而不觸碰另一端。

⑤ 使用纏繞法時，盡力讓鐵絲拉長，並且握住前端。如此一來，可以讓鐵絲確實固定在植物的形狀上面。特別是#18以上，在纏繞時能夠發揮此效果，因此平日就要練習這樣的習慣。

⑥ 手握的鐵絲從根部切斷，沒碰觸的那一端的鐵絲則直直插入固定握把的底邊。

※ 在圖片中，為了讓鐵絲清晰可見，所以上了紅色。

⑦ 從另一側突出的鐵絲，摺
　到底邊以外附近的塑膠部
　分，切斷至1公分以內，以
　手或是鉗子彎摺後固定。

⑧ 盡量固定在底邊部分，讓葉
　片不留縫隙環繞一周。

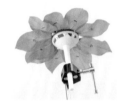

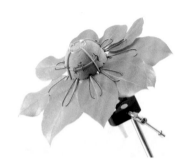

花束技術

現代裝飾性花束（Modern-dekorativer strauß
〔德〕）。

基本的螺旋花腳技巧，請參照前書基礎①。

➡ 📖 基礎① P. 76參照〔花束技巧〕

從這種風格的花束中可以學習到許多技巧。一方面
依照插花順序製作，一方面理解不同的重點。

一開始，花腳的部分可以彼此平行，基本上全部的
花材可以使用類似的狀態來綁束。在圖解裡，以和捧花
海綿花托一樣的高低差安排方法來進行解說。

> 只要練習過捧花海綿花托就會了解到，依序將葉材加
> 入之後，作品的完成就會順利許多。

〔最大重點〕這種風格開始流行時，多使用大型玫瑰，
並將其剪短到手持花莖時可以碰觸到花頭的程度，同時
也要留意構圖，大約先固定三朵。最大的重點是要形成
圓蓋型，不過這種技巧對於花束（螺旋）技巧來說，也
是一個讓人進步的要點。要巧妙使用填充花確實的使作
品安定。

一旦進展到了這個階段，花束的展開也就變大了，
可以說是非常具有利點的一種技術。

雖說出發點是「大型玫瑰」，但是也可以更換成觀
賞價值更好的花材，或是巧妙的用小型花製作成填充花
來使用（將形狀各異的填充花彼此交錯使用，或使用枝
幹的分枝），也可以在填充花中使用枝幹或異質素材。
可以一口氣展開的花束，有各種優點。在至今所學習的
風格當中，請將此當作一種花束的技巧加以學習吧！

新娘捧花（Bridal Bouquet）的握法

新娘捧花有特定的握法，將花束的握法事先告知新
娘，也是花藝師的工作。基本上，球形的新娘捧花，握
把要選擇「直立型」，至於傾斜型則只用在垂墜式的捧
花。

以古典的規則來說，基本上要遮住新娘的手，如果
無法完全遮住，重點就要放在如何讓手握把手這件事看
起來是美觀的。要注意，以五根手指去握花束是不美觀
的，如果用傾斜型握把去搭配球形捧花時就會產生這種
情況，所以要盡量使用「直立型」的握把。

通常的握持方式，會以小指或是小指+無名指放入
花莖（握把處）內側，中指+食指則圈住固定，拇指則
是稍微下壓，基本上是以上述方式來握花束。

先不論平面攝影的情況，通常是將手腕放在腰骨的
位置來握花束。

如此一來，捧花就會自然往前傾斜，從正面觀看
時，可以清楚看見圓形的形狀。在使用垂墜捧花時，搭
配傾斜型握把，不用刻意調整花束的角度，也就會自然
下垂。如果不知道捧花的握法，在選擇捧花海綿花托
時可能就會出錯。

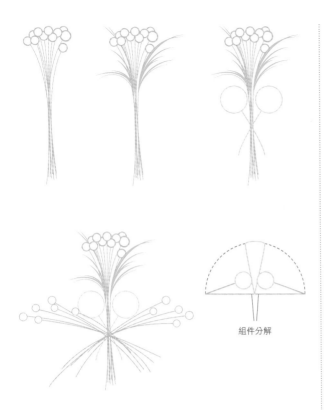

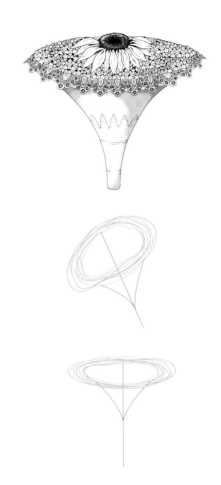

組件分解

分解後的構成　Modern-dekorativer Brautstrauß〔德〕

　　半球形的花束，無法轉換成為其它風格。但是從圓蓋的這種形狀出發，隨著高低差的增加，接下來就會有「分解」和「鬆解」發展的可能性。如此一來，可以說「分解」也算是構成的一種元素。

帶有框架的花束
（Strauß mit Umrahmung〔德〕）

　　使用某種「形狀」的「框架」，並將花材封閉其中的設計，古代是以「盤狀花束」（Teller bouquet〔德〕）為代表。

　　以特徵來說，周圍是「以蕾絲構成彷彿像袖口的樣子」，在上半部分則會形成將盤子倒翻過來般的風格，條件是不要遮蔽住整體的框架（輪廓）。

　　基本上從側面看到的「三角形」，應該要呈現出美觀的古典感。實際上和製作一般的花圈花束也是同樣的狀態。

　　以讓手能夠握持框架的方式來增添花莖，使用粗的鐵絲（例如#16等），以近似內曲的方式來固定框架。讓側面看到的「三角形」可以呈現美觀的比例（例如1：1），來固定花莖。

　　雖說要一邊加入填充花，一邊來製作花束，不過基本上會以由上向下的方式來配置。此時使用平行技巧的方式就足夠了。如果要製作大型作品，雖然會需要用到螺旋的方式，但是收尾（手握）的位置，基本上要是從側面看起來為三角形，不需要使用其它多餘的技巧。

　　要設想作品從側面也能被欣賞，可以使用葉材等讓側面也顯得美觀。在花瓶當中可以將水裝到碰觸到收尾的位置，所以基本上在裝飾的時候會稍微傾斜。

帶架構的花束
（Strauß mit Unterform〔德〕）

　　與框架不同，架構在最後的作品當中，無論是否可以看見都沒有關係。至於說為何要使用架構，有兩個主要的理由。
（1）作為輔助技巧
（2）有助於造型（設計）

　　對於使用自然技巧來說，難以製作的造型與大小，使用這種技巧之後就會變得容易。

購入・製作的重點（輔助技巧用）

一般花束在中央附近會形成中心，因此幾乎花材都會集合在中心位置。而在中心處安排裝置（架構）會和花材混合，很有可能會發生不適合的情況。

側面視角
上方視角

若考慮收尾的位置，會在架構底邊稍外圍下方的位置。若有無法安排在收尾位置的花莖時，製作上需要一些技巧。

側面視角
上方視角

架構的內側最好要有些細密一點的網格，而外側要有些可固定花材的裝置，如此才會容易製作。但在外側方面，雖然也可以加入超過輪廓的植物，但是在少數場合會因為用途，而產生纏在一起的狀況，必須要加以注意。

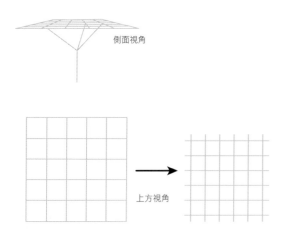

側面視角
上方視角

一般的花束多為贈送用途，對適合花藝師來製作的架構，或許就是像這樣的角度跟形狀。

周圍改良形

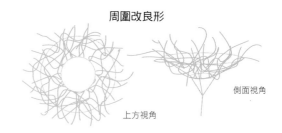

上方視角
側面視角

那麼，自己製作花束時，要從哪邊出發才好呢？首先，最要優先考慮的是如何加以安定。如果有資材與枝幹的分枝，是最好的，但如果沒有，只能如同圖例所示從三角形來開始製作。因為四角形無法固定，所以以三角形為出發點來進行巧妙的組合最為適合。

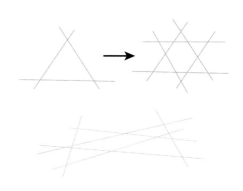

自製架構的確認

①收尾位置的確認

收尾的位置和花束的大小有關。架構直接連結的收尾位置，如果沒有特別的概念或設計，是無法用手綁束的（螺旋花腳等）。但是，如果收尾處過低，雖說製作起來會比較輕鬆，用花瓶來裝飾時卻會看起來不美觀。

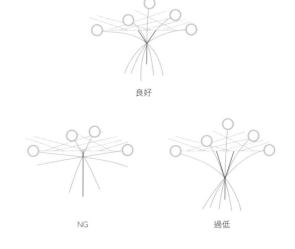

良好

NG 過低

②補助技巧的確認

要以進行實際製作的狀態拿著架構，預想可能在各種位置放入花材。首先，要先確認架構的網格，是否在任何位置都可以固定花材。當然，透過填充花或是技巧，可以輔助這方面的不足，不過既然都已經使用架構了，就希望盡量讓之後的製作過程簡單一點。

如果網格過細的話，配置植物的難度會增加，所以也要仔細留意。

③製作順序

一般的花束會從中央開始製作，再漸漸讓花材展開。但是以架構花束來說，從任何地方開始製作都是有可能的。隨著情況不同，可能會像大部分的插作一樣，先判斷植物分量的輕重，插花的順序就照著輕重不同來加以配置製作。這樣的配置方式，一般認為會讓植物看起來更有生命力。

➡ 📖 基礎① P. 84參照〔插入順序〕

自由決定插花的順序，會讓設計與配置上有更好的呈現。但是，螺旋會比較難形成，這時就需要有特殊的技巧。

在進行製作時，以花藝刀將植物花莖銳利的斜切，鬆鬆地握住花束，接著以螺旋方向來讓花材朝著手的中心放入，稍微旋轉植物來進行配置，就可以容易完成螺旋花腳。

以基礎的螺旋狀技巧來說，熟練的花藝師所使用的方式不是緊握，而是以將花材放在手上的感覺來加以製作。如此一來，配置及表現力也能夠大為提升。

使用有一定粗度的花莖，製作起來會比較容易，在某些情況下，會準備與上半部分設計無關的粗枝來進行製作，在製作完成之後，可以將這些粗枝抽走，而這種技巧可以讓花束的表現力更加提高。在一般花束的領域來說，需要巧妙的使用填充來加以製作，但是使用架構時，就沒有這個必要了。不過狀況會隨著架構的素材是堅硬或柔軟的花莖而有所不同，為了要保護植物，有些情況下會需要『軟墊』作用的花材。

花瓶花束
（Vasenstrauß〔德〕）

原本的主題是「沒有綁點的花束」，這個主題涵蓋了在花束專用的花器中，加入沒有綁束的手綁花束。

在這個主題中，一般製作的出發點會先使用「粗枝」握在手中，這種技巧可以忽略通常的製作順序。就好像在一開始必須要製作出「焦點」的方式，如果有一定的厚度，製作起來就會比較容易，這兩種情況是一樣的道理。也可以說，使用非焦點的「粗枝」，就可以進行更自由的製作。關於這一點，希望大家能夠親自體驗一次。

所謂的花束專用花瓶，形狀上與一般日本投入式用的花瓶很像。瓶口較細，花瓶內部會變寬，作為花束最後的展開區域的輔助設計。

高位手綁花束

hoch gebundener strauß （德）

這個主題重點在於提高位置，大大地改變了對於花束的常識。在日本，以這種風格所製作出來的高位手綁花束特別有名。

以這種主題為出發點的花束，即使是固定在吸水海綿上也不會讓「花束」這個關鍵字消失。

插作花束Stickstrauß〔德〕

將花材固定在海綿中所完成的花束，也是一種代表性的主題。

在這種高位手綁花束當中，技巧上雖然大多會使用平行的方式，但偶爾也會使用一些特殊的技巧。

穿插durchziehen〔德〕

在枝幹等縫隙之間，可以使用植物來穿插其中，這是一種在各種場合都可以活用的技術。

橫向設計

（Liegende-strauß〔德〕）橫躺的花束

或許橫向展開的花束並不常使用到，但是作為一種花束的規則來說，了解之後或許也會有用處。先將花束

放置成想要展示的角度，再切斷花莖。基本上來説，放置時會讓花莖的切面成為一個水平面。

———— 切斷

橫切的花束（Querstrauß〔德〕）

　　這是一種利用架構的設計，雖説只是一種設計樣式，但是在此可以作為一種具有豐富設計性的參考資料。

歷史

　　在日文當中只有花束這個辭彙，是因為花束本來就是從西洋傳入的文化，所以無話可説。而在歐洲，則有許多區別花束的辭彙，例如Strauß（花束）、Sträußchen（小花束）、Bouquet（捧花）、Büschen（茂密的一束）、Blumenbündel（一束花）等。這些隨著花束發展的歷史而進行分類，才產生各種辭彙。

　　在此稍微介紹從Bündel（束）到Strauß的轉變過程。所謂的Bündel就是指將某些東西綁在一起後的一束，以歷史發展來説，至今還留有麥束與柴束。但是，這裡所包含的僅止於綁束同一種素材。Bündel的概念，則是給人將單一花材綁束起來的意象。也意指著「短而紮實的一束」、「在平行中增添素材的一束」等方式所製作出來的成品。

　　當時，將幾朵花綁在一起的花束叫作Blumenbündel。而從16世紀之後，出現了使用豐富花材的花束，讓當時的人們深深著迷，這種豐富的花束，帶著豐富且膨脹、滿溢而出的意思，由此可知Strauß的概念含有Üppigkeit（豐盛繁茂）的意象。

　　另一方面，bindendes Bündeln（打結後的綁束物），因為帶有之前的Bündel的概念，所以和Strauß所意指的豐富花束在構成上有所不同，意指著意識到「短而紮實的一束」、「在平行中增添素材的一束」等方式所製作出來的成品。

　　在花束發展的可能性很多，即使開發了相同的主題，比起bindendes Bündeln的技巧，也會因為印象、動作、系統而有所不同。在融入古典的概念後，更進一步考慮發展它的設計。

直立花束

　　從束/小束（bindendes Bündeln）開始，到1970年代流行的是平行花束（Parallelstrauß）。與傳統花束不同，同時具備了視覺及實際上的平衡安定性。這裡開始流行的「姿態」（Figur），充滿意外的動態感跟張力。

　　平行花束在製作時會刻意安排比較高，而有時甚至不會有「手綁行為」，在展示作品時經常會使用淺水盤，讓植物落水的地方變得明顯，而不會讓人注意到手綁處。

　　不過，這些所謂的「視覺的平衡」、「安定性」、「意外的動態與氣勢」、「充滿張力的姿態」等特徵，也都適用直立型花束（Stehstrauß）。就直立型花束來説，並沒有所謂平行的限制，可以更加安定，對設計發展來説有更大的可能性。

　　起先，綁點的位置只有一個。不過，為了要提高植物腳線的張力，僅會稍微加入一些葉材，接著在許多位置進行固定收尾以完成作品，最終發展成為直立型花束（Standing strauß）。

　　以直立造型來説，八成以上在單一位置綁束，應該會比較好。綁束行為本身對作品來説，也會影響到其獨立自足的特性，因此不要忘記有此方向。

　　直立這個行為（技巧）本身當中包含了許多概念，因為設計是隨著時代而有所進展的，因此希望各位能夠與花藝同業進行討論，進而延伸自己的知識。

圖形式的（graphic）

以植物來表現圖形

以植物來表現圖形
製作圖形式的作品時，
必須要具備專門知識。
本章將介紹並解說圖形式的基礎。
及如何靈活應用。

雖然這是利用基礎的圖形知識加以製作的作品，不過透過方向與概念的調整，就可以以全新的氣氛來製作作品，以這個作品來說，就是以大型枝幹（橄欖木）為起點來加以製作。作品的出發點不單可以從花器出發，也可以從類似這樣的造型物為起點，來加以製作。

Design/Masahiro Yamamoto

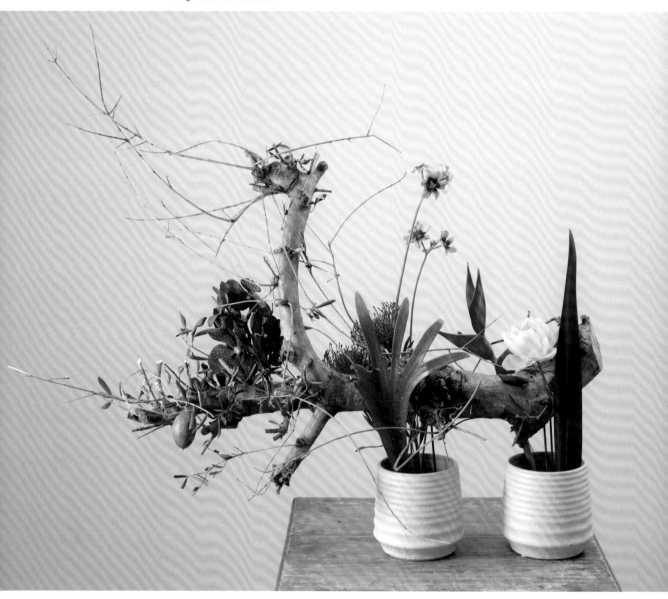

以植物
來表現圖形

一般的圖形效果與花藝設計之間的圖形效果，似乎有所區隔。 兩者之間究竟有何不同，及存在著哪些的思考方式，在這一章節當中會加以詳細解說。

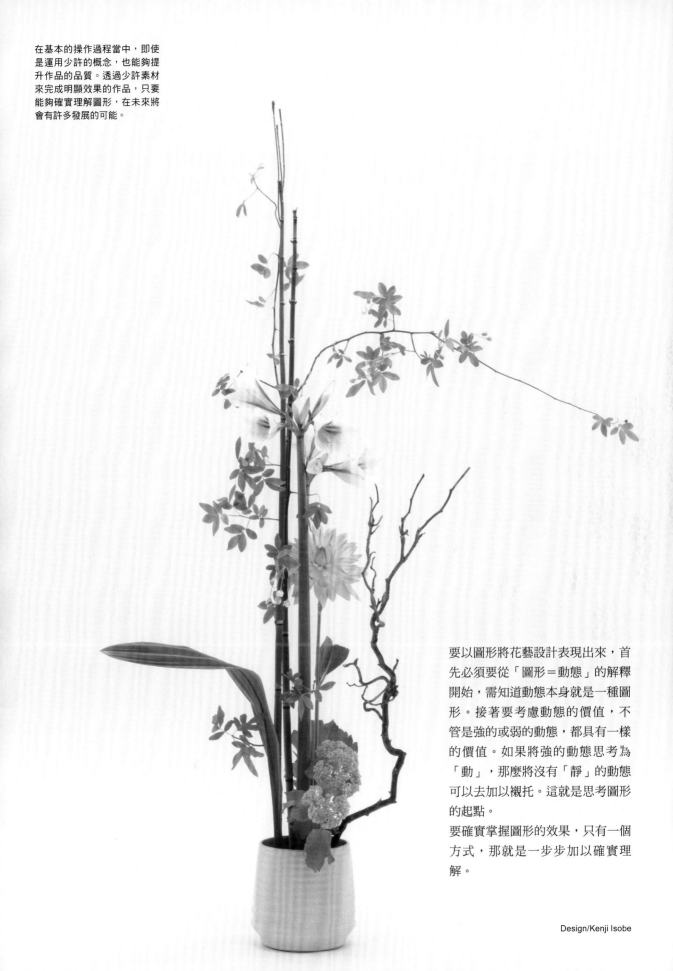

在基本的操作過程當中，即使
是運用少許的概念，也能夠提
升作品的品質。透過少許素材
來完成明顯效果的作品，只要
能夠確實理解圖形，在未來將
會有許多發展的可能。

要以圖形將花藝設計表現出來，首
先必須要從「圖形＝動態」的解釋
開始，需知道動態本身就是一種圖
形。接著要考慮動態的價值，不
管是強的或弱的動態，都具有一樣
的價值。如果將強的動態思考為
「動」，那麼將沒有「靜」的動態
可以去加以襯托。這就是思考圖形
的起點。
要確實掌握圖形的效果，只有一個
方式，那就是一步步加以確實理
解。

Design/Kenji Isobe

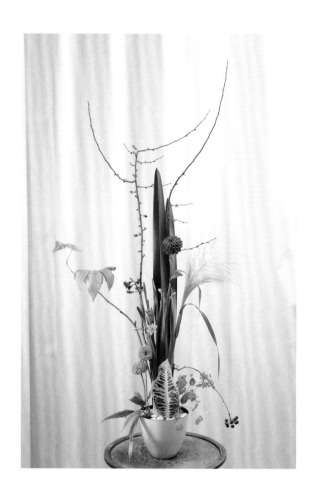

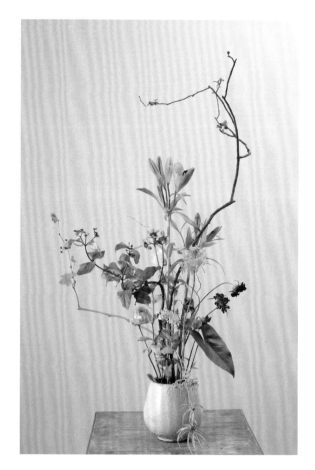

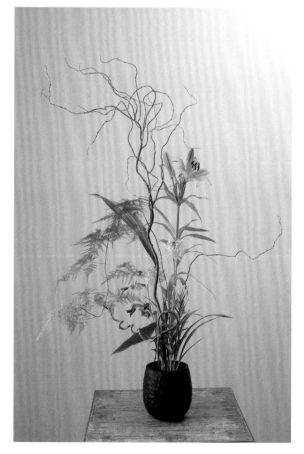

圖形的起始

所謂的圖形效果,最初就是要將其視
為植物的動態。這樣的起始點,雖說
是屬於古典樣式,但也是最容易理解
的起始點。請先將某種樣式製作出
來,提升技巧後再繼續往下一步前
進。

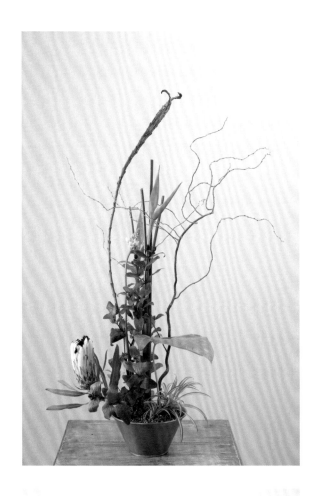

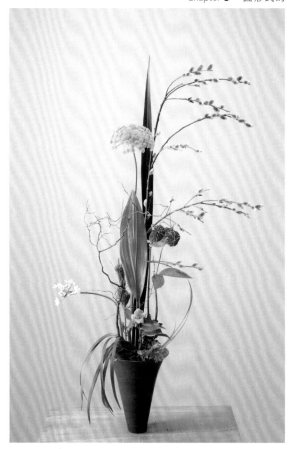

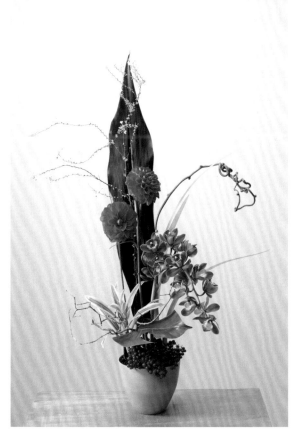

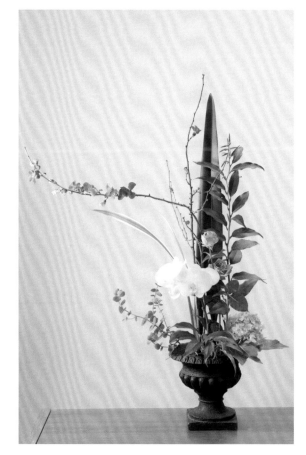

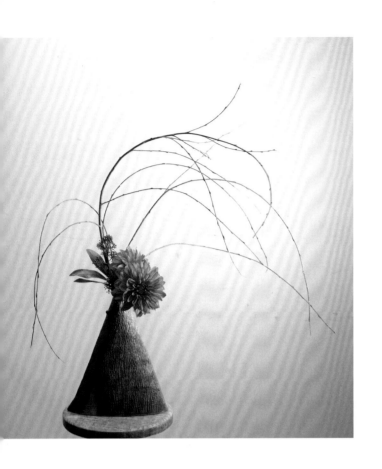

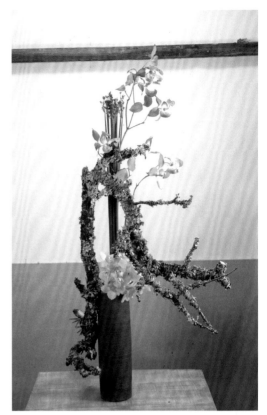

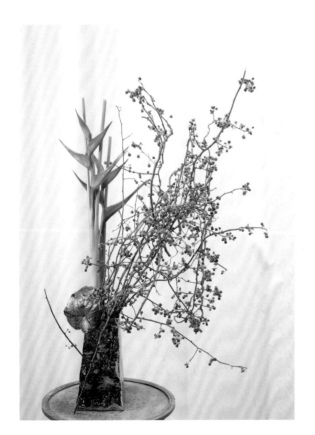

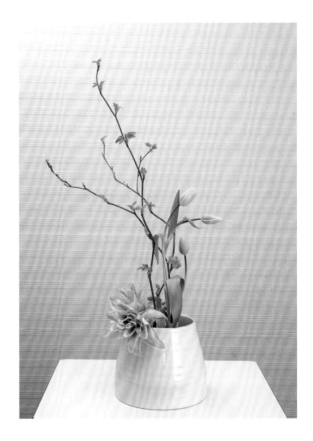

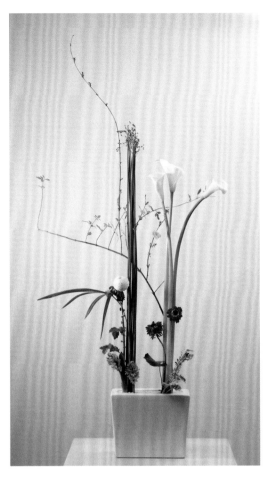

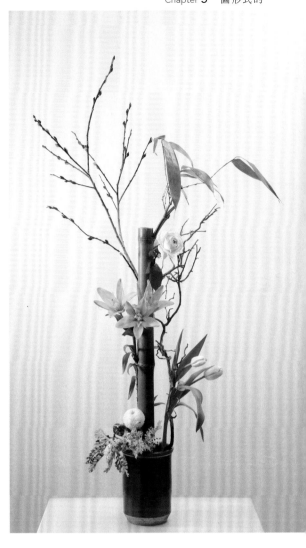

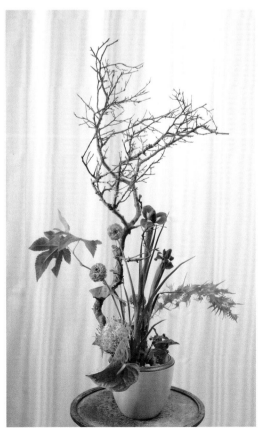

改變視點的圖形

將古典圖形當作起點，進行各種考察，
就能對圖形效果產生進一步的詮釋。例
如不使用單一軸線，而使用兩根主軸來
構成，雖然難度會提高，但只要能確實
理解，就能夠順利的製作。或是使用少
量的花材也能夠形成，運用少量要素也
是可以形成圖形效果的。

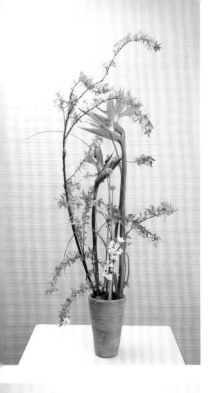

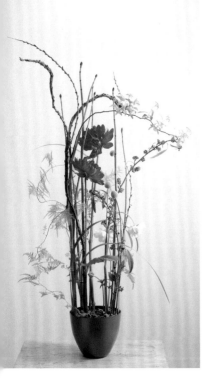

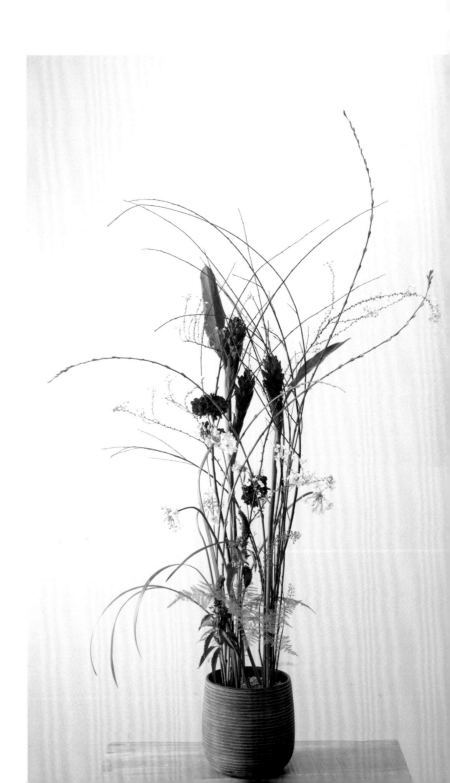

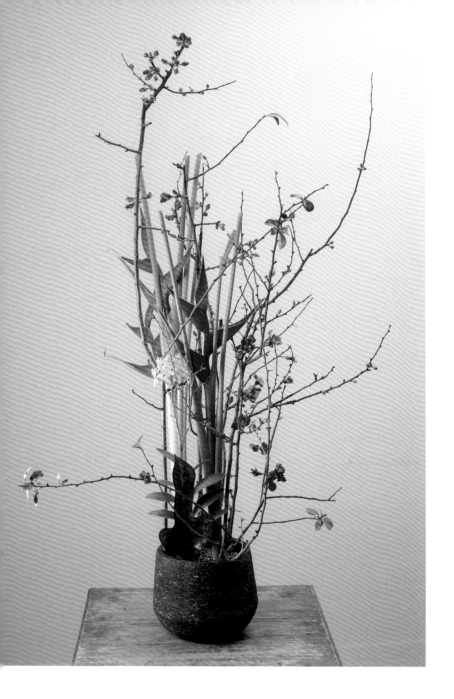

傳統・純化的圖形

我們已經了解對於圖形來說，「動態」是一個很重要的關鍵。就「動態」來說，即使素材不同，也有可能製作出相同的動態。在此用數種素材作出相同的動態，可將其認知為動態的純化（單純化）。首先，我們從傳統的樣式來進行考察。

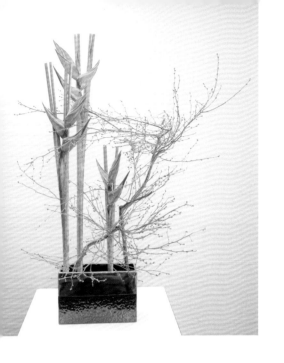

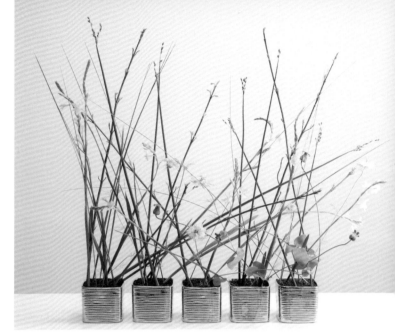

以純化的圖形來說，可以縮減到只用1種或2種素材（即使是複數素材也可以加以純化）來製作「動態的種類」。圖形的基本，就是要明確看見動態本身，其他的造型則可以自由形成。

純化的圖形

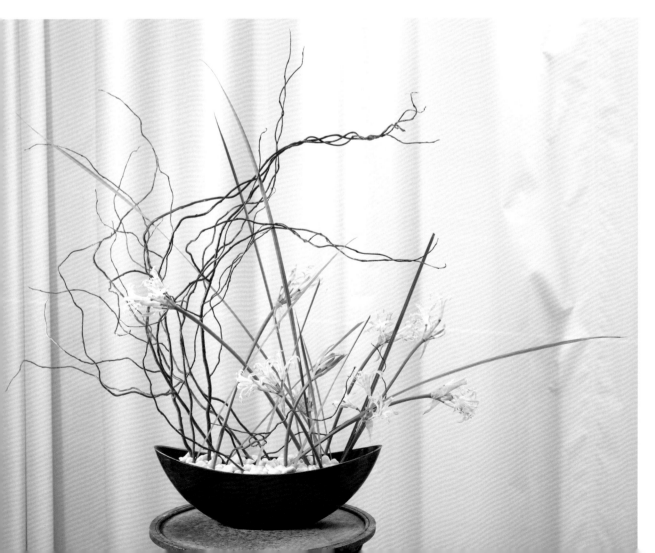

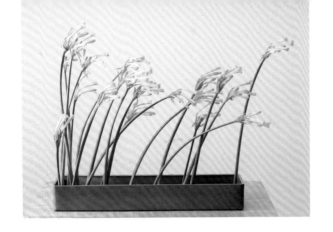

連動的圖形

這個主題雖然容易和純化的圖形混在一起，但是這兩者所思考的對象是不一樣的。所謂的運動，就是動態的感覺看起來是「連動」的，這種主題有兩種簡單的表現方式，基本思路是一樣的，只是表現方式不一樣，所以重要的是在一開始理解時，就要各別加以思考。

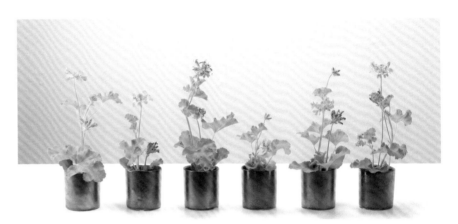

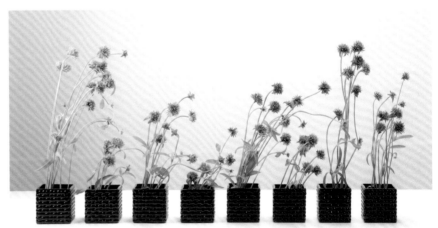

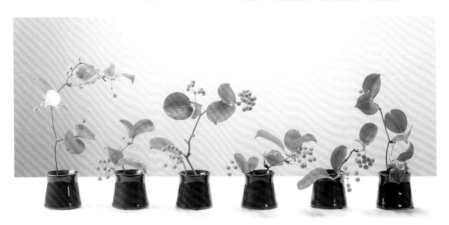

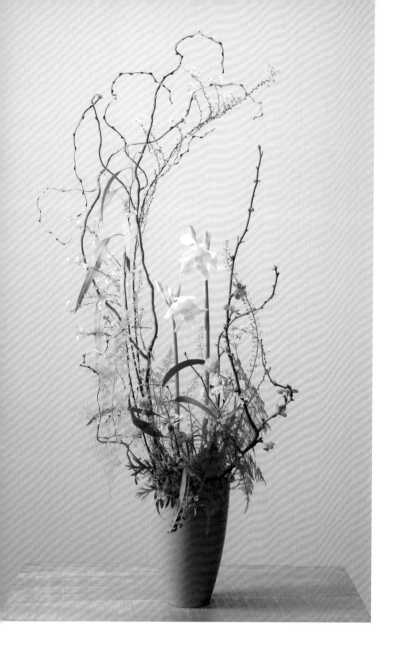

形象的

Figurativ

圖形的手法大致上有4種。其中最為特殊的思
考方式，與其他種類圖形似乎毫不相關的就是
「形象的」。 單純來說，這個主題的目的，是
要在中央附近只使用1至3種植物來營造圖形效
果。其它素材是為了要突顯這些植物來加以布
局，與圖形本身並沒有直接關係。

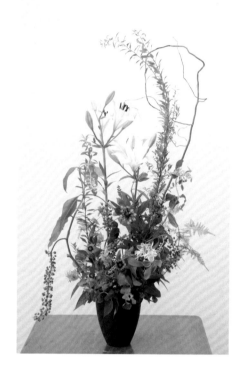

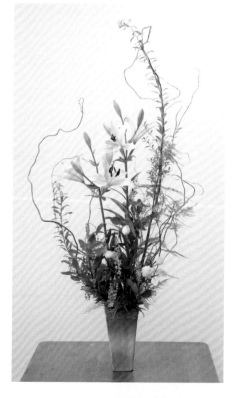

Design/Masahiro Yamamoto

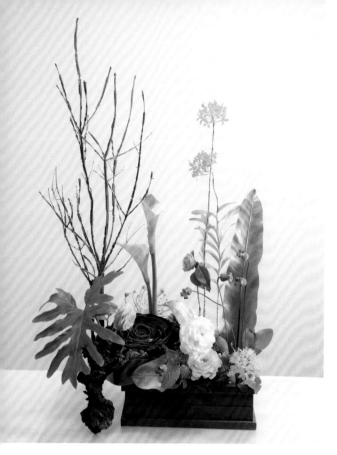

圖形＋α

在這個主題流行時，被稱為裝飾性的圖形。雖說何謂裝飾性這一點上，有用語詮釋的問題。不過簡單來說，就是上半部分以「基本的圖形」來製作，而下半部分則以自由形成的方式來構成。為了要讓整個樣式可以擴展，所以有＋α。雖然與P. 16的枕（kissen）的構成十分類似，但是思考的內涵卻大異其趣。

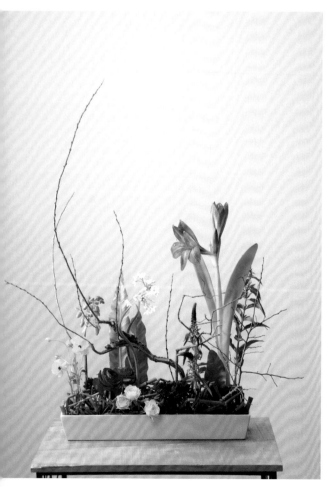

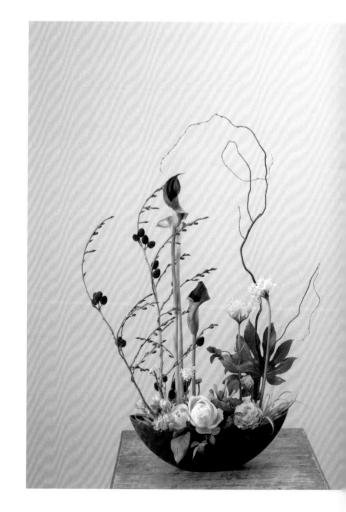

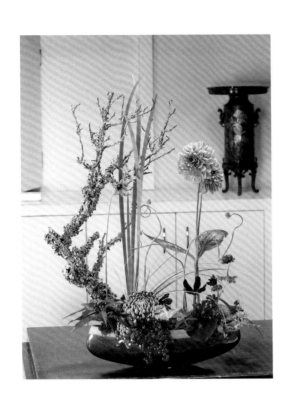

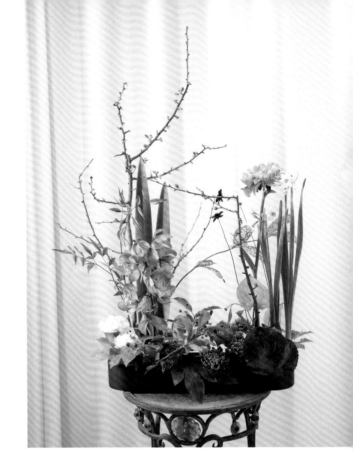

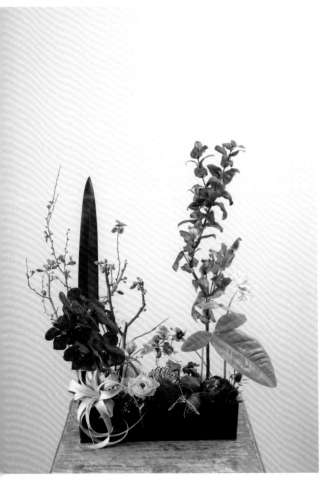

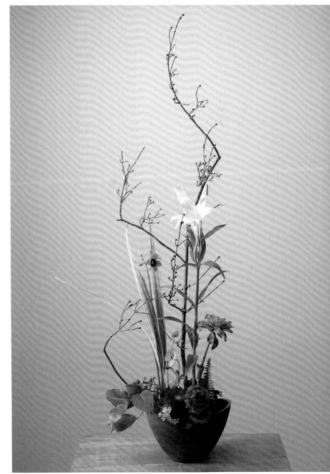

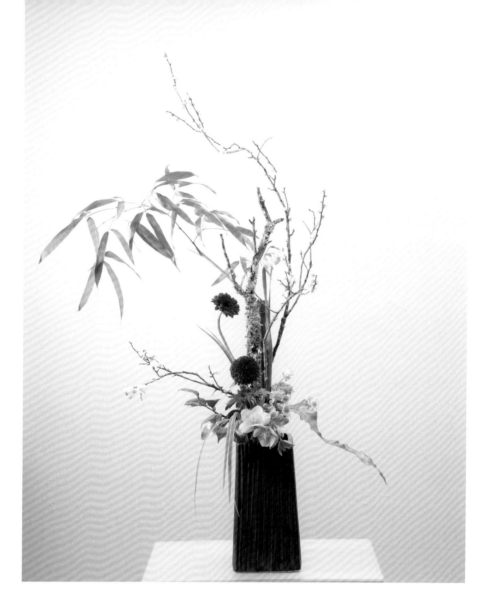

形式的

Formal

以花道樣式當中的「立花」為範例，以圖形方式所製作出來的例作。

立花是以心・正心・副・請・見越・流枝・前置等基本的枝幹來規定的定型化作品，這個主題就是將這種定型化的作品，以「形式」的方式來加以表現，圖形的部分僅以基本的思考方式，來加以製作。

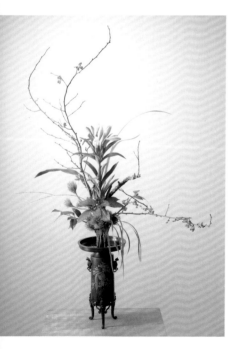

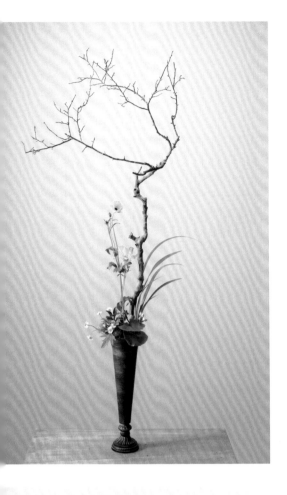

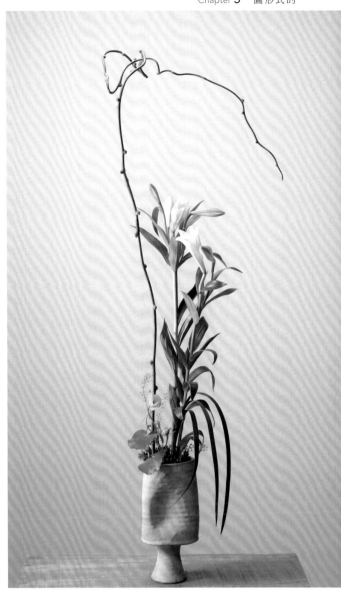

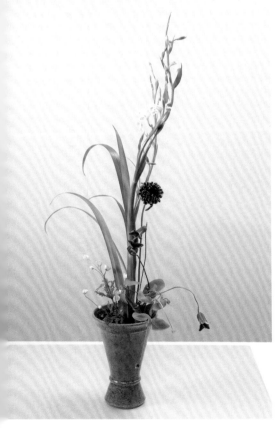

植生的

Vegetativ

植生作品是以現象形態為基礎，作出類似自然
生長般的感覺。這個主題就是以植生的方式，
並且注目著「基本的圖形」，來進行製作。

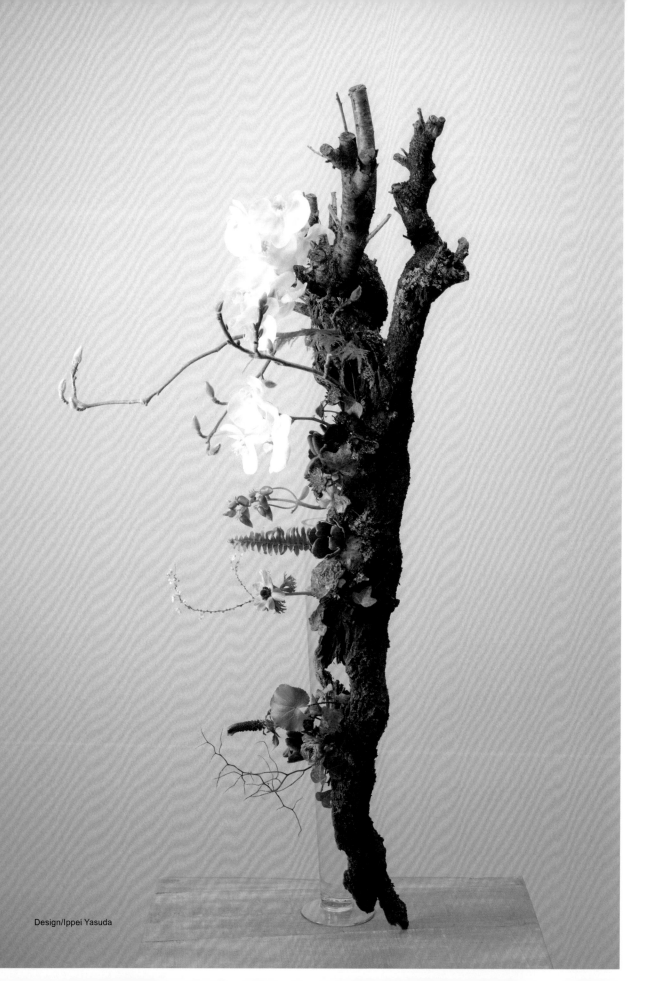

Design/Ippei Yasuda

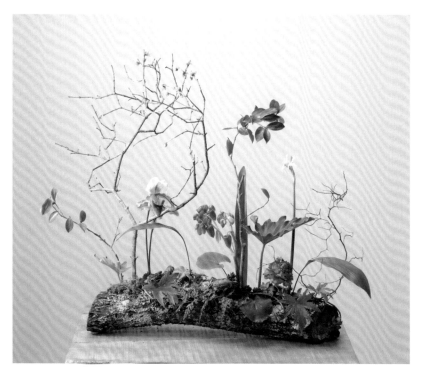

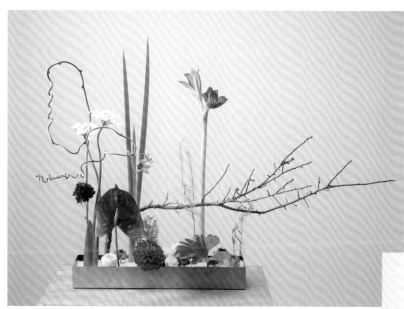

基本圖形

不是看外表，而是透過材料之間的對比，來進
行圖形的基本思考，就可以產生多樣化的表現
可能。隨著概念的不同，能夠誕生各式各樣的
風格。

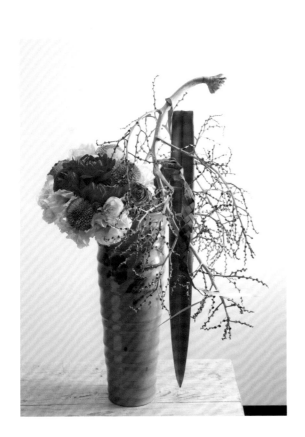

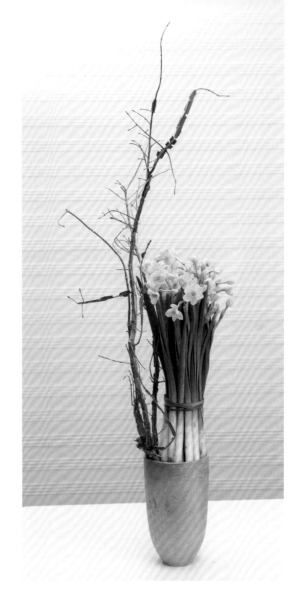

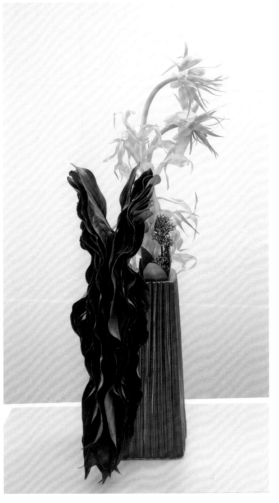

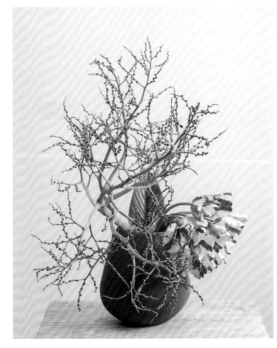

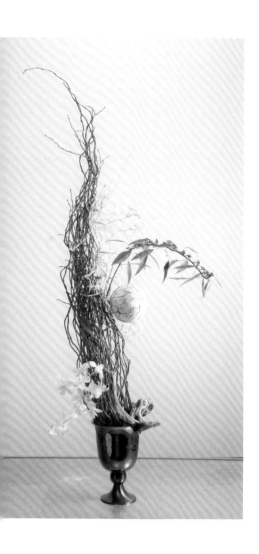

以群組來構成一個圖形

學習了基本的圖形之後，就可以加入一些變化的表現了。透過複數或單種素材來統整，也可表現出單一圖形的作品。統整之後的作品一旦形成單一圖形，進而追求與其它圖形所產生的對比。

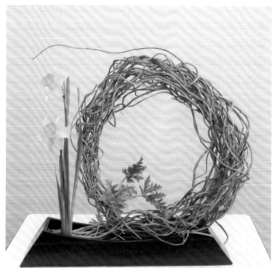

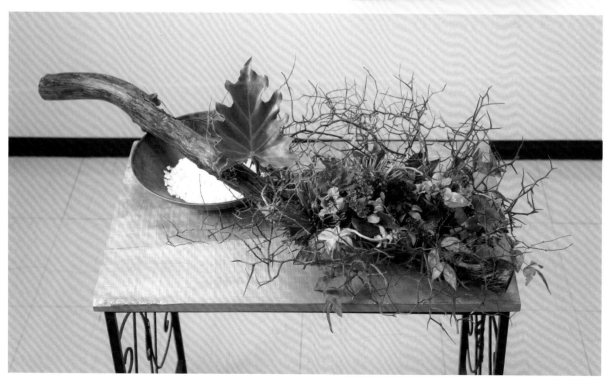

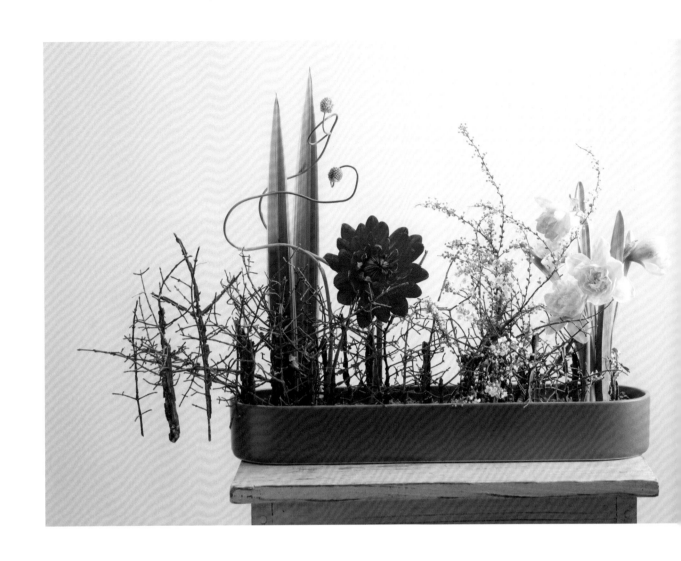

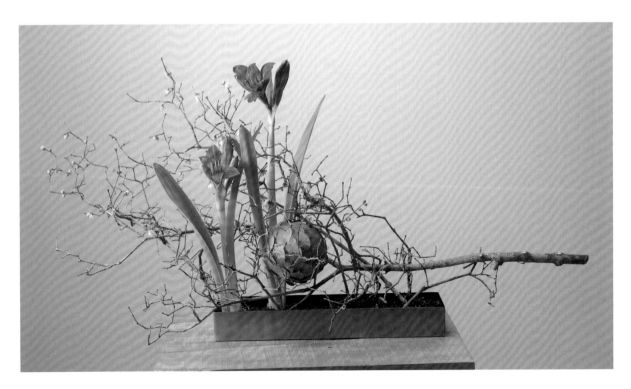

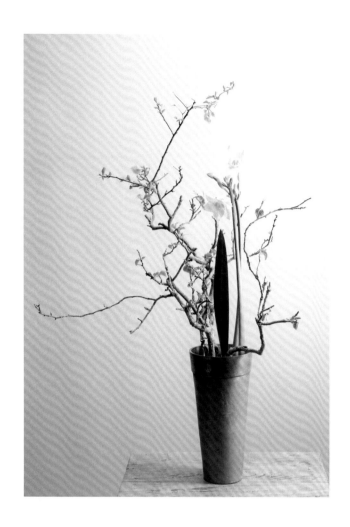

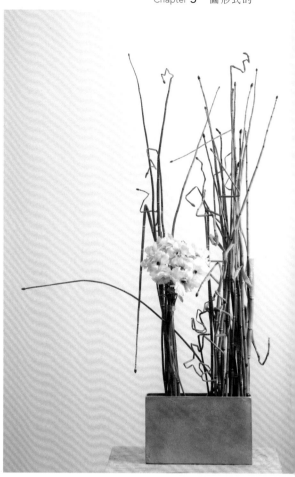

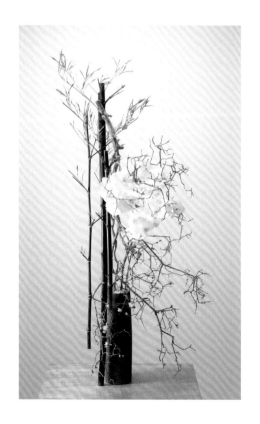

純化＋基本圖形

這個主題是透過純化圖形與基本圖形兩者混合，
進而加以表現的世界，需要具備這兩方面的知
識，隨著所運用的純化概念不同，可以選擇所產
生的對比種類。
在摸索如何製作出具有嶄新圖形效果的作品時，
也會遇到需要如此思考的階段吧！

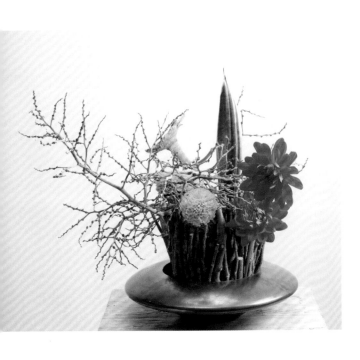

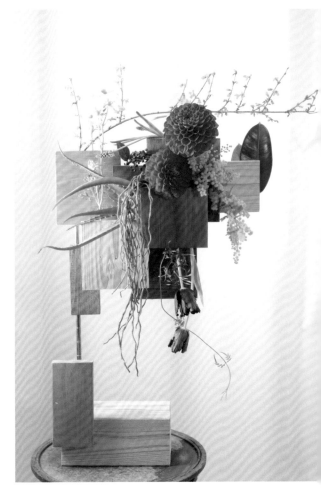

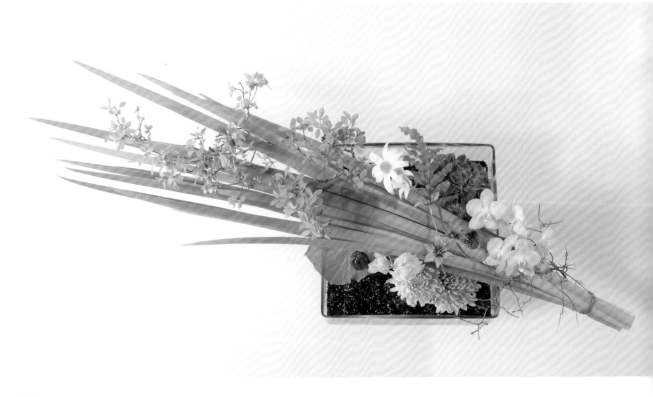

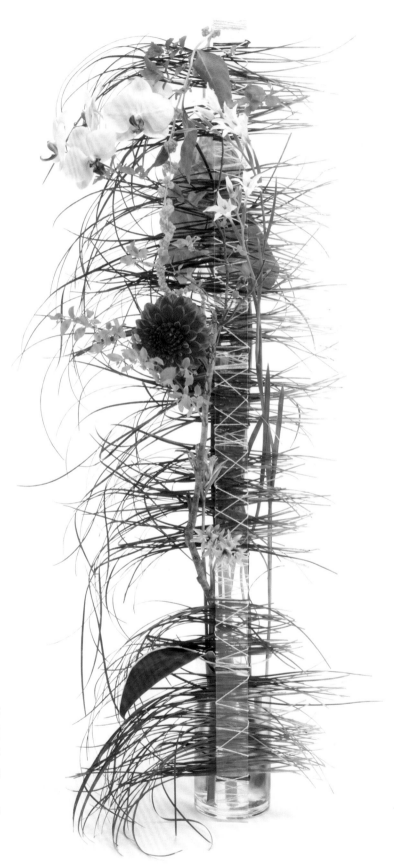

獨特的圖形

雖說一般會認為最重要的是基本圖形，不過，除了透過「以群組方式來構成一個圖形」、「混合」等概念之外，還能夠透過與其它主題互相融合，或是轉移作品焦點區域等方法，創建具有各種概念的新圖形。

Design/Kenji Isobe

解說

◎系統

「動態（運動）＝圖形效果」

◎重點

「動態的對比」「純化的動態」「形象」「連動」

➡出現 📖 的符號時，請參照花職向上委員會的系列書籍。詳情請參照P. 3的「本書的構成」。

這個系統的誕生非常單純，最初的起點就是發現植物中的植物性。在以塊狀構成為主的歐洲花藝文化當中產生變化，從線條的發現到姿態的發現等，在這當中，與日本文化的交流也產生了作用。

1930年代左右，開始逐漸發現植物的線條，而到了1950年代，可以說是有了線條的全面發現。在1954年代，摩里斯‧艾瓦斯發現了圖形效果，並加以發表，不過當時並沒有吸水海綿，所以主要是單一焦點或花束方面的發展，在這樣的主題當中，必須要有中心線的存在。

1969年誕生了平行（Parallel）及複數焦點，根據交叉的技巧來拓展花藝的可能性也增加，因此產生了各式各樣的觀點及表現力。

以上就是花藝的歷史及基本概念。不過如果只根據這些資訊，是無法進一步向前推展的，所以必須要引進新的指導方針，讓研究進一步前行。

首先在開始的時候，關於「圖形效果」的種類要先加以區別，並理解各自的效果。

一般的圖形效果

圖形的代表，就像是○△□一樣，對於圖形或圖形效果進行一般性的考察之後，就會如下述一般。圖形可以轉換成為運動，也就是說，可以抽取出關於「動態」的思考方式。

運動＝圖形（圖形效果）

全部使用曲線　　全部使用直線＋直角　　使用銳角

使用這些幾何形體所產生的圖形，當然也有其可能性，不過在花藝設計當中，重要的是要稍微調整角度來思考。

基本圖形

對於處理植物的我們來說，圖形效果可以說就是「植物的動態」。思考的出發點，就是認識植物各自的動態，這些動態本身具有相當的圖形效果。大又彎曲的特殊動態、挺立垂直的單純動態、搖曳如遊戲般的動態、單純的圓形形態（動態）等，各自都具有圖形的特色。雖說不同植物的動態之間，有價值的優劣之分，但在此並不考慮價值的差異，認識到不同的圖形才是重要的，即使是靜態的動態（形態），也同樣具有價值。

靜與動的對比

在製作圖形作品時，無論是整體或局部，都不能一昧地只追求和諧，只追求和諧的話，就會變成一般盆花的樣子。各種動態（圖形效果）之間不能夠混雜，而是必須要讓各自清晰可見。在教科書中會將「靜」與「動」分類如下，有助於將花材之間的關係進行豐富的對比。

要素	靜：Statik	動：Dynamik
形狀	對稱形‧輪廓明確的形狀‧集合形‧統一‧圓形	非對稱形‧形狀高‧輪廓呈現不明確動態的形狀
顏色	藍色‧紫紅色‧藍紫色	黃色‧橙色‧帶紅的橙色‧深紅色
表面	光滑‧無圖案	粗糙‧有圖案
動態	無‧單純	有‧複雜‧遊戲感
大小	小	大

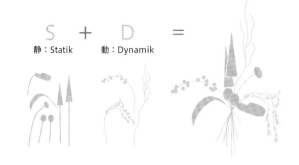

但這樣的說明未免還是太過教科書式了。以實際的植物來說，會遇到難以明確區別「靜與動」的時候。要怎麼樣思考才好？就是要將「感覺不同」的素材配置在鄰近處。

基本上來說，要盡力避免鄰近的素材有任何共通元素，而是要配置完全不同的動態（圖形）。因為動態、顏色、大小、面積、質感等要素都會產生影響，所以要從實際植物各自的存在，來考慮彼此關係的遠近。

初級用的圖形模式

最先考察出來的圖形，是在吸水海綿開發出來之前所產生的風格，是使用單一焦點或是以手綁狀態來製作的樣式。不使用多餘的技巧，首先先從理解開始。

先假想在正中心的軸線位置上，有個類似電線桿的物體，在其外側配置「靜與動」，或是彼此差異巨大的元素。

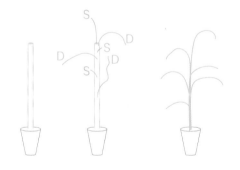

圖形的基本

如上所述，透過鄰近素材的動態對比，就能夠產生以植物動態為主題的作品。這就是基本圖形效果的出發點，八成左右的圖形作品，都能夠以這種方式去加以替換思考。

接下來，就讓我們活用基本圖形作品所具有的共通注意要點：
① 不製作和諧（靜與動的對比）
② 完成美觀的姿態（Figur）
　➡ 📖 基礎①P.58參照〔形狀與姿態〕
③ 空間大小不要不均勻（營造強弱感）

在引入交叉的作品當中，可能會產生圖形效果被消失的情況，因此要加以注意。當然，就算是植物素材彼此之間複雜纏繞，也還是有可能形成圖形效果，所以不能說是不正確的行為。

複合式視點的圖形效果

如同作品介紹所述，在P.116「改變視點的圖形」中，即使用少量的植物也是有表現的可能，或許看起來會像是日本花道的作品，但這都是以基本的思考方式所製作的作品。非單一焦點（例如2個焦點）的情況下，可能會出現無法統整的範例或素材等特殊情況，不過基本上來說，透過基本的思考方式都是可以完成作品的。

如在P.124「圖形+α」當中所示，有些作品可以在下半部完全與圖形無關，而在上半部（配置在空間當中的動態）則以圖形效果為目標。這剛好與第一章中P.16的「枕的構成」相當類似，不過這兩者的出發點是不同的。前者所思考的「讓空間產生節奏感」，而在這裡的前提，則是要展現圖形效果。

類似這種目的或是出發點相異，但是完成品卻看起來相同的情況有很多。如果只看作品表面的話，是無法理解設計本質的，所以還是要考慮各個設計的出發點。

在P.126「形式」當中，雖說是以花道的「立花」為範本，但只是將基本圖形效果的思考方式，套用在立花的主軸上面。

P.127的「植生」也是一樣的思考方式。稍微特殊一點的，是在P.130的「以群聚來構成一個圖形」的部分，這個主題並不是將各自的動態分開看待，而是看成是複數素材統整而成的一個「形狀」，進而設計出相對於此形狀的對比。

只要能夠明確掌握統整後的動態，這個主題就不困難。
例：以複數的手綁花束來表現出一個統整的形態（動態）
例：以圓形的花材形狀來形成一個球體（round）
例：統整線條搖曳的植物，使其成為「棒狀」或「花圈」等，轉化為單一形態（動態）
基本的圖形效果可以運用在不同的作品當中。

純化的圖形效果

只要了解植物的動態本身就是圖形這件事，就可以讓這些動態加以純化，即使是用複數種類的植物，也可以轉換成單一的動態。植物的純化，前書基礎1裡，有「以動感為主題」的說明。可以參照這個課題，來對純化之後的圖形效果作品進行考察。

➡📖基礎①P. 124～參照〔以動感為主題〕

為了要讓圖形效果在某種程度上能讓人容易了解，可使用2種以內的動態，或使用複數植物，還仍能看見動態全體為條件。在「以動感為主題」這個課題中，也會有無法形成圖形的可能，這一點必須要加以認知。

傳統的～純化～圖形

在花藝設計裡有幾種傳統的風格，最初有「平行（直立插作）」「與・搖曳（相互交錯）」，這些都可以轉換成相性兼容的作品。在本書中「平行」和「曲折」的樣式也被大量的使用。

其它種類的純化

純化的圖形可以誕生出許多的樣式。不單單是在照片中的作品，關於最初的（一般的）圖形來說，轉換成○△□、曲線的動態、銳角的動態 、直角的動態等，這樣就可以完成圖形的作品。

透過與植物的接觸或考察，來思考嶄新的造型。

※在此要稍微注意的是，大多數已被純化或成為圖形效果的作品整體而言，並沒有「焦點」。在沒有中心軸的作品當中，會遇到的問題就是觀看的中心點也消失了。沒有了中心點，那麼作品的特徵本身就會遭遇問題，關於這點有幾個解決方式。

就是轉換「價值」，包括①有效果的花（植物），②特殊的花（動態），③顏色，④密集等。詳細說明請

參照前書基礎①。

➡📖基礎①P. 125參照〔價值〕

這些「價值」並不只限於圖形，而是會成為作品中的相當重要的部分。

連動動態的圖形

植物彼此連結所形成的整體連動狀態，也可以透過圖形的方式來製作。

說到類似的設計方式，可以連想到原本就存在平行構成方式。

透過平行來展現宛如是軍隊列陣的「編隊」方式。

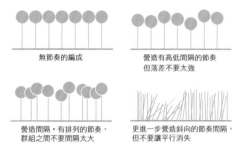

無節奏的編成　　營造有高低間隔的節奏但落差不要太強

營造間隔・有排列的節奏，群組之間不要間隔太大　　更進一步營造斜向的節奏間隔，但不要讓平行消失

平行構成（parallel Formation）

另一方面，所謂「nebeneinander」的構成，就是以「彼此依靠」為目的來加以製作，是將平行構成的束縛解消之後的狀態。

彼此依靠並排（nebeneinander）

說明到這裡，主要是理解包含純化圖形在內的概念，而以這些概念為出發點來思考「圖形效果」。一方面要避免消除植物的動態，同時也要進行連動的構成。如果以意象來說明，或許就像似音符排列的樣子吧！

以比較單純的方式來思考，即使是同方向的形式也能夠產生連動感，但如果要避免作品過於單調，可以考慮節奏般的配置、角度、方向、表情等，透過這些能讓作品變得更好。

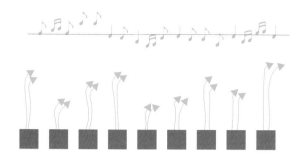

描繪的時候如果要讓對象物（神明等）能夠脫穎而出，就不能在對象物上加入光影或線條。

比如說在臉孔附近加入光暈等增添氣氛，或是有植物從下方溢出等，對於對象物本身，不加入任何東西。如此一來，就能夠在描繪時讓對象物清晰可見。

如果以具體的植物來舉例，要先認知這樣的形象，只是圖形效果其中的一種。接著，如果要選擇一種圖形效果，最重要的是，要盡量去選擇有「個性」的植物。所謂的「個性」，就是要具有「趣味」及「表情豐富」等特性。

在百合當中，以「鐵砲百合」最為適合，在東方系列的百合品種則有許多並不適合。而其它品種來說，「亞馬遜百合」等就非常適合。雖說其它植物也有使用的可能，但是天堂鳥、赫蕉、玫瑰、繡線、大飛燕等就不適合。

在這些植物當中，許多都是具有很好的表情，這些表情可以轉換為植物的面向，一般來說會使用兩枝以上，而將其相向配置的風格，應該是最能夠提升效果的吧！

在完成作品時，作品當中的其它植物要完全不與對象物（形成圖形的部分）重疊，也不要在當中加入線條。基本上植物本身的茂密感就已經十分足夠，要以讓對象物清晰浮現的方式，來加以配置。

前後相向

雖說這是一種特殊的風格，但是在連動的主題當中，可以表現出如下所示，並非相同方向，而是以前後相向的方式來表現。

注意觀察植物的動態，可以看到彷彿接發球一般，向旁邊傳遞下去的手法。雖說並沒有一定的製作理論，但並不是所有植物都能完成的手法，因此要先從尋找適合的植物入手。

這些圖形效果與前面所述的連動並不相同，而是形成「各自動態」的圖形效果。雖說這些情況顯得特殊，但沒有必要去進行動態的對比。從範例來說，讓不同動態在某種程度上具有自己的空間，而小花器的排列似乎也會連成若干關聯。當然，需要了解到如果在這當中加入對比，可能就無法形成連動了。

▌形象的
（Figurativ〔德〕）

在圖形當中，這是最為特殊的種類。

雖說這是在1990年代初期傳到日本的，但因為在加以研究之前，就已經廣為人知，所以也經常造成誤解，在之前的《花藝設計基礎理論學》中有考慮到這樣的情形，而介紹了「誇張化大部分（或一部分）的圖形」。

在此再次介紹這個基礎的主題，並以原本的主題名稱進行介紹。

➡ 📖 Plus P. 112參照〔大部份（或一部分）誇張化的圖象〕

以思考方式來說，就如同大多數的宗教畫一樣，在

這個主題的基礎，就是像這樣將作品其中「一部分」加以誇張化的行為。換句話說，如果可以用形象的方式來處理製作，那麼就可以作出將大部分或是一部分誇張化的姿態，亦即是圖形作品。

➡ 📖 Plus P. 113參照〔圖象〕

新圖形

在考察新圖形的時候，關於「基本圖形（對比）」、「純化」、「連動」、「形象」加上「運動」這五個出發點，最首要的條件就是要進行清楚的理解。其中，考慮對於素材、視點、方向等部分，探索是否可以以全新的方向來製作，這樣的過程應該會讓人感到愉快吧！

本書是以基礎為核心加以統整，但是在前書當中，也說明過許多具備挑戰性的新圖形，請務必加以參考。

➡ 📖 Plus P. 106參照〔圖象〕

混合

以基本圖形之外的四種圖形思考方式來說，基本上是不能加以混合來完成作品的。但如果能夠清楚的理解，彼此仍有相容的可能性，可以進行圖形效果的混合。

特別是在「純化」當中，可以加入「基本圖形（對比）」的思考方式。在此提出了數個樣式加以介紹，請務必對於新圖形多加考察，並以此為思考的基底

一看就懂的圖形效果5張知識卡

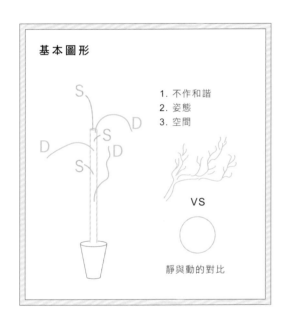

基本圖形

1. 不作和諧
2. 姿態
3. 空間

VS

靜與動的對比

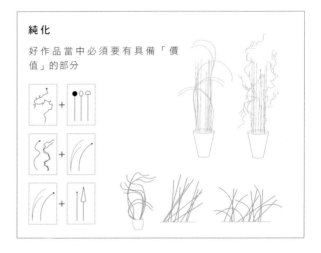

純化

好作品當中必須要有具備「價值」的部分

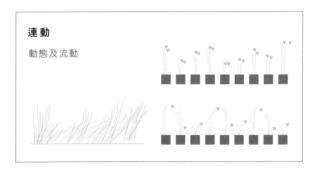

連動

動態及流動

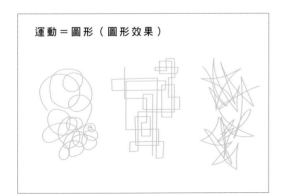

運動＝圖形（圖形效果）

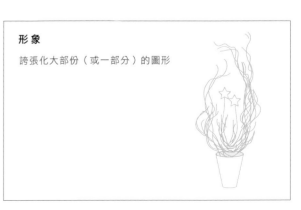

形象

誇張化大部份（或一部分）的圖形

花職向上委員会

CFA Floristry Advancement Committee

花職向上委員會的緣起，是希望可以建立適合的環境來進行聚會，進行以追求花藝技術提升為目標的討論。在這樣的聚會當中，可以透過共通的語言，彼此切磋技術。

不單是花藝技術的提升，也逐漸拓展到提升一般大眾的認知、花材流通、品質、培養等領域。今後也會持續擴大所關注的領域，期待能夠成為花卉業界當中最具挑戰勇氣的委員會。本系列的書籍也是花職向上的一環。

所謂的花職，指的是「處理花材的所有業者」，以英文來說就是「Floristry」，這個單字包含了從生產到流通等花職業者。無論是過去或是將來，希望能夠超越既有的分野，藉由彼此連結的方式，讓花職的範圍繼續生成。

地區負責人（以地區為順序排列）

長久保 修一 Shuichi Nagakubo
つくし園
北海道釧路市貝塚3-2-57
0154-42-6479
ⓟp84、92上、97中右

近藤 明美 Akemi Kondo
仲町生花店
岩手県岩手郡葛巻町葛巻13-45-1
0195-66-2319
ⓟp72右上

目時 泰子 Taiko Metoki
フラワーデザイン☆きらり
岩手県盛岡市三ツ割
090-9747-2308
ⓟp87中左、101左上

乘田 悟 Satoru Norita
KANONE
青森県青森市浜田2-7-10
017-763-0087
ⓟp37左上、65右上

坂井 八子 Yaeko Sakai
有限会社 フラワーショップ水野
新潟県新潟市中央区花園1-3-17
025-244-0714
f flowermizuno
ⓟp34、116左上、120下

小松 弥生 Yayoi Komatsu
フラワーバスケット
千葉県成田市飯仲45
成田総合流通センター内
0476-23-6636
ⓞ _flower_basket
f flowerbasket841
www.flower-basket.jp/
ⓟp40右上、49中、63中左

山本 雅弘 Masahiro Yamamoto
フラワーショップ アリリ
埼玉県さいたま市北区日進町2-815-3
048-666-4631
ⓞ flower_shop_ariri
f flowershop.ariri
http://www.ariri.co.jp/
ⓟp47中、71下、98下、99左上、112、123

山崎 慶太 Keita Yamazaki
桜台花園
東京都練馬区桜台1-4-14
03-3991-3037
ⓞ sakuradaikaen f sakuradaikaen
ⓟp38下、39左上、89上、93右上

川端 充 Mitsuru Kawabata
kajuen*花樹園
大阪府東大阪市中石切町4-4-7
072-986-7188
f kajuen

鈴木 優子 Yuko Suzuki
Fairy-Ring
滋賀県大津市
ⓟp10、27下、67右下

堤 睦仁 Mutsuhito Tsutsumi
SENBON花ふじ
京都府京都市上京区閻魔前町9
075-461-8724
ⓟp33右上

山田 京杞 Kyoko Yamada
山田生花店
岡山県岡山市東区西大寺中野本町4-3
086-943-9611
ⓟp118左上

小畑 勝久 Katsuhisa Obata
フラワーズステーション～アイカ
福岡県飯塚市芳雄町2-1952
0948-24-3556
f aica.flower

小濱 彩佳 Ayaka Kohama
花工房おかだ
福岡県北九州市小倉北区紺屋町13-1
093-522-8701
ⓟp16、35右下、46下、71左中

末光 匡介 Tadasuke Suemitsu
すえみつ花店
福岡県嘉麻市鴨生523
0948-42-1393
f suemitsuhanaten

南中道 兼司朗 Kenshiro Minaminakamichi
FLORIST・YOU
有限会社 ベルキャンバス鹿児島
鹿児島 鹿屋市笠之原町49-12
0994-45-4187
f FloristYou
http://florist-you.com/
ⓟp48、72左上、74上

飯室 稔 Minoru Iimuro
フローリスト花香
沖縄 浦添市伊祖2-29-1
098-874-4981
http://floristkaka.ti-da.net/
ⓟp35右上、96

佐事 真知子 Machiko Saji
Flower-shop coco-fleur
沖縄県豊見城市根差部727
エクセルビル203
ⓟp28、75下、90、130右下

仲宗根 実寿 Sanetoshi Nakasone
バッカス
沖縄県宜野湾市伊佐1-7-21
098-989-0738
f bacchus.okinawa
http://bacchus-flowers.com/
ⓟp46上、103中、130左上

柳 真衣 Mai Yanagi
Flower Shop ラパン
沖縄県中頭郡北谷町美浜2-1-13
098-989-7222
http://www.lapin-okinawa.co.jp/
ⓟp11左上、17左上、49上、70上下、71左上、132上

磯部 ゆき Yuki Isobe
株式会社 花の百花園【花ギフト】
愛知県名古屋市瑞穂区下坂町2-3
052-882-3890
ⓞ dsnagoyahorita
f 87gift f florist.academy
http://87gift.net/
ⓟp39中右、68上

生方 美津江 Mitsue Ubukata
フラワーデザインスクール ミルテ
群馬県桐生市堤町
ⓟp27左上、39中右、114右上

奥 康子 Yasuko Oku
有限会社 フラワーアートポカラ
和歌山県和歌山市十三番丁29
073-436-7783
f POKHARAflowerart
ⓟp95右上、122右上

戸川 力太 Rikita Togawa
花のとがわ
大分県大分市牧1-4-8
097-558-8710
f f.g.togawa
http://www.f-togawa.co.jp/
ⓟp13左下、37右下、67右上、115左下

眞崎 優美 Masami Masaki
熊本県熊本市南区
ⓟp65中右、65右下

Head instructor

矢野 三栄子　Mieko Yano
愛知県名古屋市南区
愛知県日進市赤池3-707
🏠 Flower Design School 花あそび OLIVE
🏠 フラワーショップオリーブ
052-803-4187
f 87olive
http://87olive.com
作 p14、47上、69上、77左、88上、94、98上、117右上、120右上、121三段

飛松 誠自　Seiji Tobimatsu
福岡県大野城市下大利1-18-1
🏠 フラワーショップトビマツ
092-585-1184
f sebianflower

柴田 ユカ　Yuka Shibata
東京都足立区
🏠 Flower Design はなはじめ
03-3852-0253
作 p15右上、22、33左上、35左下、49下、119左、125左下

安田 一平　Ippei Yasuda
🏠 合同会社 Branch 4 Life
福岡県田川郡赤村内田字小柳2429
080-8555-4224
🏠 有限会社 グリーンハート安田花卉
福岡県宮若市三ヶ畑1718
作 p8、20仮、95左中、116右上、118右、128、133左下、134下

石井 宏　Hiroshi Ishii
新潟県新潟市中央区笹口2丁目9番10
🏠 Fleur arbre（フルール アルブル）
025-249-4223
📷 shijinghong6192　f arbre505
http://arbre-flower.com/
http://www.barubora.com/arbre/
作 p71右上、73左下、77右下、95左下、97中左、97下、116左下、134右上

近藤 容子　Yoko Kondo
愛知県名古屋市瑞穂区
🏠 Step of Flower
090-8739-6035
f Step-of-flower-125812864431692
http://stepofflower.com/
作 p12、30下中、63中右、76下、91左下、117左上、121下、124左上

家村 洋一　Yoichi Iemura
鹿児島県鹿児島市宇宿3-28-1
🏠 有限会社 花家 フローリストいえむら
099-252-4133
作 p103右上

鈴木 千寿子　Chizuko Suzuki
千葉県千葉市緑区
🏠 アトリエ ミルフルール
作 p24、45中右、99右上

下賀 健史　Kenji Shimoga
福岡県春日市春日原北町3-75-3
🏠 有限会社 花物語
（長住店、 博多南駅店、 ウエストコート姪浜店）
092-586-2228
📷 shimogak　f hanamonogatari2468
作 p11下中、13右下、15右下、21左中右、37左下、40下、62左、74右下、97右上、101右上、125左上、126下、127右上、132下

林 由佳　Yuka Hayashi
東京都
🏠 Angel's Garden
090-3729-2038
www.3987angel.com
作 p65左下、103左上

椿原 和宏　Kazuhiro Tsubakihara
熊本県荒尾市東屋形1-9
🏠 椿原園
0968-64-2992
📷 tsubakiharaen　f tsubaki.abr.p

作 p95左上
小松 弘典　Hironori Komatsu
山梨県甲府市砂田町4-31
🏠 Bonne Vie
055-288-0187
http://www.bonne-vie.info/

江波戸 満枝　Mitsue Ebato
千葉県千葉市美浜区
🏠 アートスタジオ・ラグラス
作 p17右下、33左下、66上、75上

香月 大助　Daisuke Katsuki
佐賀県佐賀市神野東1-1-11
🏠 フローリスト 花とく
0952-41-1187

Instructor（依地區順序）

北海道
西村 可南子
中島 直美

東北
伊東 秀
笹原 千冬　作 p64下
藤木 薫
柳原 佳子
山本 直子
川村 昌子　作 p87中右

關東
大谷 和仁　作 p39右上、51左、93中左
きべ ゆみこ　作 p21右下、29右下、63左下、102左下
羽根 祐子
藤本 昭
松嶋 理子　作 p31、40左上、63右上、114右下、124右下
松本 多希子　作 p64上、115左上
松本 さくら　作 p13左上、29右上、39左下、51左下、67中、74下、88中右

中部
安部 はるみ　作 p21右上、41、44、45上、99下
今井 将志
大川 碧　作 p95中右
佐藤 浩明　作 p117左下、125右上
森田 泰夫　作 p73右上、114左上、119右下
臼木 久也
高橋 珠美
石井 雅子

近畿
黄 和枝
北川 浩子　作 p91右下
加島 公世
桜井 宏年　作 p21左中左
貴志 敦代
辻本 富子　作 p122右下
中島 あつ子
守口 佐多子　作 p11左下、47左下、68中
山本 祥子
吉野 ひとみ　作 p13下中、30右下
池田 唱子　作 p15左上、100、102左上
加茂 久子　作 p13右上、87上、101右下、102中左
巴 芳江　作 p93中右、102中右、130下

藤垣 美和　作 p93下、102右上

中國・四國
石田 有美枝　作 p130右上
木村 聡子　作 p21左下、116右下
辻川 栄子　作 p120左上
原野 あつこ　作 p21左上、131右上
德本 花菜絵

九州（北部）
古賀 いつ子
中村 幸寛
薙原 美和　作 p39右下、69下、124下
浜地 陽平　作 p43下
原田 真澄　作 p125右下
牧園 大輔　作 p68下、129中
松下 展也
渡部 陽子　作 p29左上、45下、65左上、91上
大塚 久美子　作 p30左下、62左下
椛島 みほ
川瀬 靖子
坂井 聡子　作 p30上
早坂 こうこ　作 p72左中
光武 富士子　作 p47左下
大塚 由紀子　作 p73右下

九州（南部）
井川 真也　作 p63右下
黒木 康代　作 p119右上
後藤 教秋　作 p74左中、86上、88右下、93左上
塚本 学
永田 龍一郎
永田 龍次
原田 光秀　作 p62右下、95左下
丸田 奈歩　作 p87下、115右下
石走 奈緒子　作 p72右下
池ノ上 翼　作 p15右下、43上、86下、133右上
伊藤 由里　作 p45左中、131左上
護得久 智
佐喜眞 ゆかり　作 p11右下、38上、66上、133上
桃原 美智子　作 p17右下、118左下
安谷屋 真里　作 p11上、33左下、60、129下、134左上

作品協力成員 members
梅森 克佳　作 p63左下
中野 朝美　作 p88左
野田 遵平　作 p27右上
新井 哲生　作 p27上中

MasterMasterインストラクター

chairman委員長：
磯部 健司 Kenji Isobe
〒467-0827
愛知県名古屋市瑞穂区下坂町2-4 Design_Studio
（名古屋・堀田）
🏠 花塾Florist_Academy
🏠 株式会社 花の百花園
070-5077-2592
080-5138-2592
📷 kenji.isobe 📘 flowerdcom
www.flower-d.com/kenji/
㊜p9、17右上、25、26、32、37右上、51上、
61、79、85、113、121上二段、122左上、126上、
127左下、135

vice副委員長：
中村 有孝 Aritaka Nakamura
〒150-0001
東京都渋谷区神宮前2丁目
〒857-0855
長崎県佐世保市新港町4番1
🏠 flower's laboratory Kikyü
🏠 flower's laboratory Kikyü Sasebo
03-6804-1287
0956-59-5000
📷 aritaka_nakamura 📘 aritaka.design
http://kikyu-ari.jp/

副委員長：
和田 翔 Kakeru Wada
〒801-0863
福岡県北九州市門司区　町3-16-1F
🏠 naturica（ナチュリカ）
093-321-3290
📷 naturica878 📘 naturica87
http://naturica87.com
㊜p35左上、42、43中、67左上、73左上、
89下、92下

深町 拓三　Takuzou Fukamachi
〒815-0033
福岡県福岡市南区大橋2-14-16
🏠 FLOWER Design D'or
092-403-6696
📘 dor.fd
㊜p36、65左中、101左下、129上、131下

小谷 祐輔　Yusuke Kotani
〒606-8223
京都府京都市左京区田中東樋ノ口町35
🏠 ARTISANS flower works
075-744-6804
📘 yusuke.works 📷 artisans.flowerworks
http://fleurartisans.com
㊜p103下

岡田 哲哉　Tetsuya Okada
〒802-0081
福岡県北九州市小倉北区紺屋町13-1
🏠 花工房おかだ
http://www.florist-okada.com/
093-522-8701
📘 florist.okada

竹內 美稀　Miki Takeuchi
〒604-8451
京都府京都市中京区西ノ京御輿岡町15-2
🏠 J.F.P/NOIR CAFE
TEL: 075-467-9788
http://jfp-noircafe.com
📘 Tencasouca

ヤマダ エンコウ　Enko Yamada
〒661-0035
兵庫県尼崎市武庫之荘6-32-309（office）
🏠 Flower design works rosemary

蒲池 文喜　Fumiki Kamachi
〒819-0371
福岡県福岡市西区
🏠 一葉フローリスト
092-807-1187

伊藤 由美　Yumi Ito
〒820-0504
福岡県嘉麻市下臼井505
🏠 アトリエローズ
090-2585-2905
📘 atelierose.ito
http://rose2002.com/
㊜p77右上、97左上、115右上、127左上

143

國家圖書館出版品預行編目資料

學習花藝歷史發展・傳統風格與古典形式・
嶄新表現手法──花藝設計基礎理論學 2/ 磯部
健司監修；陳建成譯 .-- 初版 .- 新北市：噴泉
文化館出版 , 2022.07
　　面；　公分 .-- (花之道；76)
ISBN978-986-99282-7-4 (精裝)
1. 花藝

971　　　　　　　　　　　　111008905

花の道 76

學習花藝歷史發展 ・ 傳統風格與古典形式 ・ 嶄新表現手法

花藝設計基礎理論學 2

作　　　　者／磯部健司
譯　　　　者／陳建成
專 業 審 訂／唐靜羿
發　 行　 人／詹慶和
執 行 編 輯／劉蕙寧
編　　　　輯／蔡毓玲・黃璟安・陳姿伶
執 行 美 編／周盈汝
美 術 編 輯／陳麗娜・韓欣恬
內 頁 排 版／周盈汝
出　 版　 者／噴泉文化館
發　 行　 者／悅智文化事業有限公司
郵政劃撥帳號／19452608
戶　　　　名／悅智文化事業有限公司
地　　　　址／新北市板橋區板新路 206 號 3 樓
電　　　　話／(02)8952-4078
傳　　　　真／(02)8952-4084
網　　　　址／www.elegantbooks.com.tw
電 子 信 箱／elegant.books@msa.hinet.net

2022 年 7 月初版一刷　定價 800 元

KIHON THEORY GA WAKARU HANA NO DESIGN KISOKA 2
Copyright © Hanashoku Koujou Iinkai 2018
All rights reserved.
Originally published in Japan in 2018 by Seibundo Shinkosha
Publishing Co., Ltd.,
Traditional Chinese translation rights arranged with Seibundo
Shinkosha Publishing Co., Ltd., through Keio Cultural Enterprise
Co., Ltd.

經銷／易可數位行銷股份有限公司
地址／新北市新店區寶橋路 235 巷 6 弄 3 號 5 樓
電話／(02)8911-0825
傳真／(02)8911-0801

花職向上委員會
以花職人（從事花藝工作的所有人）的
知識與技術、地位的提升及花藝業界的
發展為目的，而從事活動的團體。

磯部健司
花 職 向 上 委 員 會 委 員 長。Florist_
Academy 代表，株式會社花の百花園董
事。1997TOY 世界大會優勝。曾擔任
各種團體的講師，從事花藝設計及花藝
職業地位提升等以職業從事者為受眾的
指導工作。

出版 ・ 攝影協助
花職向上委員會 福岡
花職向上委員會 東京
花職向上委員會 關西
花職向上委員會 沖繩
花職向上委員會 鹿兒島
花職向上委員會 名古屋
花職向上委員會 東北
花職向上委員會 新潟
花職向上委員會 久留米
花職向上委員會 岡山
花職向上委員會 北海道

攝　　影　　　磯部健司
　　　　　　　堀 勝志古（封面、p9、17 右上、25、26、
　　　　　　　32、61、85、113、135）

設　　計　　　林慎一郎（及川真咲デザイン事務所）

編輯協力　　　竹內美稀（ジャパン・フローラル・プラ
　　　　　　　ンニング）

圖示繪畫　　　和泉奈津子
　　　　　　　磯部一八（P. 107）